中国近代琵琶艺术研究

（1840—1949）

黄鑫鑫　著

清华大学出版社

北京

内 容 简 介

本书从中国琵琶2000年的历史中选取一段进行研究,研究内容不仅有清代宫廷琵琶、清代民间琵琶的发展,还有民国时期对清代琵琶的继承和琵琶艺术的近代化革新。本书通过大量的图片、史料、文献、乐谱等分时期进行论证,全面展现了1840—1949年的琵琶发展历程。本书认为,中国近代琵琶艺术在琵琶历史发展进程中起到了承前启后的关键作用,不仅继承了古代琵琶艺术的精髓,还为现代琵琶艺术的繁荣奠定了坚实的基础。

图书在版编目(CIP)数据

中国近代琵琶艺术研究:1840—1949 / 黄鑫鑫著. —北京:清华大学出版社,2024.2
ISBN 978-7-302-65206-9

Ⅰ.①中… Ⅱ.①黄… Ⅲ.①琵琶 - 音乐史 - 研究 - 中国 -1840—1949 Ⅳ.① J632.339

中国国家版本馆 CIP 数据核字(2024)第 034033 号

责任编辑:陈凌云
封面设计:张鑫洋
责任校对:袁 芳
责任印制:杨 艳

出版发行:清华大学出版社
 网 址:https://www.tup.com.cn, https://www.wqxuetang.com
 地 址:北京清华大学学研大厦 A 座 邮 编:100084
 社 总 机:010-83470000 邮 购:010-62786544
 投稿与读者服务:010-62776969, c-service@tup.tsinghua.edu.cn
 质量反馈:010-62772015, zhiliang@tup.tsinghua.edu.cn
印 装 者:北京联兴盛业印刷股份有限公司
经 销:全国新华书店
开 本:170mm×240mm 印 张:11 字 数:111 千字
版 次:2024 年 4 月第 1 版 印 次:2024 年 4 月第 1 次印刷
定 价:56.00 元

产品编号:104475-01

序　一

　　亚洲的近代音乐反映了当时正在发生的文明历史变革。在这个时期，亚洲相对于之前的时期发生了巨大变化。音乐界也深受其影响，特别是西方音乐的引入，全面加速了变化的进程。因此，我们一直在投入大量时间参与或理解这一进程。但遗憾的是，在亚洲大多数地区，我们对于长期以来一直传承的传统音乐未能付出相应的努力，这也是亚洲所有地区都存在的局限性。但该书凭借年轻学者的智慧和信念，超越了上述研究实践的界限，因此备受关注。该书的作者黄鑫鑫博士通过研究中国近代琵琶的变革，探讨了动荡时期的亚洲音乐史。

　　亚洲的传统音乐与亚洲人的日常生活密切相关，因此，在文明历史的转折期，亚洲人的生活发生变化后，音乐也随之变化。某些音乐已经在历史中逐渐消失，即使是延续下来的音乐，也相对缓慢地演变并适应了新的世界。对于那些在现实中逐渐消失的音乐或发生了微妙变化的音乐，要精确地把握其本质并整理出来并不容易。尽管如此，仍然有许多研究成果得以公开，特别是关于中国琵琶的研究，内容相当丰富。因此，我们现在可以相对了解中国琵琶在过去 2000 年中的变化。但是这些研究仍然存在一个问题，那就是它们留下了最近时期变化

的空白。幸运的是，黄鑫鑫的博士论文填补了这一空白，可以帮助读者更好地理解琵琶传统的连续性及其变化。

在理解中国琵琶史时，一直存在三个问题：第一，清朝宫廷琵琶的身份认定；第二，清朝宫廷琵琶与民间琵琶的相关关系；第三，晚清后众多民间琵琶流派与五四运动后的琵琶的关系。为了解决这三个问题，黄鑫鑫博士阅读了许多以往琵琶研究中未能充分涉及的宫廷文献，如北宋陈旸的《乐书》、清朝的《钦定皇朝礼器图式》（1759年），还有现代文献，如《申报》等报纸和定期刊物《音乐杂志》《乐艺》。此外，她还对这些文献和各种音乐图像资料进行了比较分析，如《乾隆南巡图》（1751年）、《塞宴四事图》（1760年）、《紫光阁赐宴图》等，详细填补了中国琵琶历史中的空白。她多次深入研究，对这些资料充满了热情，成为周围研究者的楷模。她的努力也得到了学术界的认可，她的博士学位论文获得了优秀论文奖。

黄鑫鑫博士总结了中国琵琶领域的3个重要发现：首先，清代宫廷琵琶根据不同仪式的种类和目的，遵循特定的程序和规则，使用了庆隆舞乐琵琶和安南国乐丐弹琵琶，这与宋代以来一直存在的宫廷琵琶使用方式有所不同；其次，虽然宫廷琵琶是在与民间琵琶不同的环境中演奏的，但是宫廷中的丐弹琵琶在乐器结构、大小以及演奏技巧方面与清代的民间音乐密切相关；最后，在众多民间琵琶流派中，南派琵琶在现代化方面采用了传统方式，与之相反，北派琵琶逐渐式微。然而，北派

琵琶的最后传承者王露（1878—1921 年）提出的改革方向在五四运动精神的推动下，被刘天华（1895—1932 年）、杨荫浏（1899—1984 年）等琵琶改革者接纳，从而进一步发展壮大。

得益于黄鑫鑫博士的研究，我理解到中国的现代琵琶不仅在传统音乐美感方面得以最大限度地发挥，同时也在演奏技巧和表达力方面有了更为合理的提升。此外，这一研究结果还表明，中国现代琵琶的状态并不是某一瞬间或某些特定个体的努力所致，而是中国琵琶传统具有强大生命力、抗逆性和灵活变化的体现。尽管这本书仅涵盖琵琶领域，但它展示了中国音乐的持久力，并且窥见了亚洲音乐文化在与西方音乐文化的接触中尝试的多样化音乐创新。因此，我认为这本书对想要了解中国近现代音乐史的人和希望理解亚洲近代音乐史变化的研究者们来说，都是必读之作。

我期待黄鑫鑫博士未来更进一步的研究成果。

权度希 [1]

2023 年 9 月 6 日

韩语序言

① 现任韩国庆北国立大学教授，亚洲音乐研究学会干部，韩国民歌学会理事，韩国国乐学会委员。首尔大学文学博士（韩国音乐史专业）。曾在首尔大学东方音乐研究所担任首席研究员。发表了《韩国近代音乐社会史》《听得到的音乐记谱法——口音》等众多论著。

序 二

2023 年 8 月，我收到黄鑫鑫的书稿《中国近代琵琶艺术研究（1840—1949）》，粗略一阅，立刻为这个炎热的夏天带来了一丝清凉。深入阅读后，不仅有欣喜，还有更多的回忆与感悟，同时也为黄鑫鑫努力付出所获得的成果感到骄傲。

我与黄鑫鑫结缘于 2011 年。当年她身背琵琶，走进河北师范大学音乐学院攻读琵琶演奏与教学方向硕士研究生的情景仍历历在目。作为她的指导教师，我们亦师亦友，相伴三年，共同度过了彼此人生中的一个重要阶段。她留给我最深的印象就是瘦弱的肩膀上始终承载着一种勇于追求、勤奋刻苦、不断前行的精神，并且这种精神气质一直伴随着她之后的工作、进修与深造。

琵琶作为一种历史悠久、气质独特、表现力极强的乐器，是非常值得关注和研究的，其千百年来所形成的琵琶艺术理论，内容丰富，层面宽泛，涉及人文、历史、民族、社会、宗教、艺术等多种学科，具有极高的研究意义和理论价值。但纵观琵琶艺术发展史，尤其是对现当代琵琶艺术的形成和发展具有极其关键作用的近代时期，是理论研究的一个空白期，这方面的成果少之又少，而且大多具有专题化、碎片化的特点，连

续性、系统性的论述极度缺乏。黄鑫鑫的书稿可以说是另辟蹊径，她以 1840—1949 年的琵琶艺术为切入点，通过大量图片、史料、曲谱呈现，进而陈述、分析、统计、研究，全面地呈现出一幅近代百年琵琶艺术画卷。此外，书稿内容的论证包含从宫廷到民间，从雅乐到俗乐，从专业教育到民间个人，从社团构建到流派传承等多个层次和视角，观点新颖、角度独特、资料翔实、论据充分，并能够以现代人的视角，用发展的眼光审视琵琶艺术发展的近代化历程，既有理论价值，又有实践意义，开启了中国琵琶艺术发展史研究的一扇新窗口。

衷心期待黄鑫鑫再接再厉，有更多更好的成果问世，为琵琶艺术的发展作出更大的贡献！

张　伟

2023 年 9 月于石家庄

序　三

　　欣闻黄鑫鑫的博士学位论文即将出版，这是值得庆贺的一件事。读过她的论文，我有三点突出的感受。

　　首先，黄鑫鑫博士在对中国近代琵琶艺术在琵琶历史发展进程中的重要作用进行了评估。在走向现代化的进程中，作为传统乐器的琵琶所发生的变化是显著的，琵琶教育已成为当今我国音乐学院民乐教学中的重要组成部分。正如黄鑫鑫在论文中所指出的，中国近代琵琶艺术在琵琶历史发展进程中起到了承前启后的关键作用，不仅继承了古代琵琶艺术的精髓，还为现代琵琶艺术的繁荣奠定了坚实的基础。这样的认识，对我们全面了解近代琵琶艺术的发展有所助益，同时也为她的后续研究奠定了思想基调。

　　其次，黄鑫鑫参考借鉴的资料呈现出多元化的特征。除了清代的宫廷古籍、近代著作和期刊外，她还把视角投向了众多的文学作品及绘画作品，将这些艺术资料作为她研究的资料。这使她的研究具有很强的学科交叉的意味。比如，她在研究过程中对于绘画作品的运用，使得某些研究具有了一些音乐图像学的特性。正是由于资料的多元化，使她的研究视角、研究方法也呈现出多元化的特征。

最后，黄鑫鑫博士将近代琵琶置于近代政权交替的时代背景之下，从宫廷和民间两个维度对其发展进行了梳理，对清末民初时期的宫廷琵琶与民间琵琶的区别进行了详尽的阐述。此外，她还详尽地梳理了民国时期琵琶艺术发展的进程，对当时各琵琶流派的形成过程加以追溯。总体来看，她的论文研究内容丰富，也达到了一定的深度。

此外，她的研究之所以能够取得成功，得益于她精通琵琶演奏技术。她本科、硕士两个学习阶段均以琵琶演奏或琵琶教学作为专业方向。这也告诉我们，音乐学研究者如果能精通音乐表演，将如虎添翼。

现在，黄鑫鑫博士是我的同事，我的下属。除了承担科研、教学任务外，她还承担了一些行政工作。她性格直率，富有正义感，这是难得的品格。她任劳任怨、恪尽职守，能够积极主动、富有创新性地开展工作。我曾经说过，高校音乐专业的教师要能文能武，文指的是搞研究，武指的是能上舞台和讲台。黄鑫鑫就属于能文能武的优秀青年教师。我相信在未来的日子里，黄鑫鑫博士会为济宁学院音乐学院的发展作出更多、更大的贡献。我也相信在未来的日子里，她能在科研、教学、管理方面获得更大的进步，取得更优异、更丰硕的成果。

<div style="text-align:right">

齐　江

2023 年 11 月 10 日于曲阜

</div>

前　言

　　中国近代琵琶艺术在琵琶历史发展进程中起到了承前启后的关键作用，不仅继承了古代琵琶艺术的精髓，还为现代琵琶艺术的繁荣奠定了坚实的基础。本书以近代琵琶艺术为研究对象，在近代政权交替的时代背景下，对琵琶在清朝后期和中华民国时期的发展进行了研究。通过清代的宫廷古籍和近代著作、期刊，对清代后期和民国时期琵琶的形态、演奏、流派、使用范围等进行了具体研究。

　　首先，根据清代关于宫廷音乐和民间音乐的众多文学作品和绘画作品，本书从宫廷和民间两个维度考察了清代琵琶音乐文化的发展历程，发现了宫廷琵琶与民间琵琶的区别。宫廷内使用了两种形制的琵琶，分别为庆隆舞乐琵琶和安南国乐丐弹琵琶。宫廷琵琶的演奏姿势为坐姿演奏，琵琶竖直，用手指代替拨片，实现了多种多样的表现手法。与之相比，民间音乐中使用的琵琶则更像是安南国乐丐弹琵琶。宫廷编纂的专业琵琶谱很难找到，但民间却可找到各种各样的琵琶谱集，收录的主要是独奏曲。琵琶在民间被编入许多民间音乐中，可以配合中国的传统歌剧、演奏器乐合奏和独奏音乐。民间琵琶的发展促进了流派的产生，也就是说，琵琶发展的重心已经从宫廷转移到了民间，开始了民间化。

其次，本书探讨了琵琶艺术在中华民国时期呈现的专业化进程。这一时期的琵琶文化继承了清代民间琵琶的特征，只是在清代形成的南派和北派中，近代以后以南派的遗产为中心，琵琶艺术很发达，有无锡派、平湖派、浦东派、崇明派、上海派（汪派）5个流派，而北派则逐渐衰落。每个流派都编写了自己的音乐谱，如《怡怡室琵琶谱》《养正轩琵琶谱》《瀛洲古调》《汪昱庭琵琶谱》等，促进了流派的发展。

这一时期，受西方音乐的影响，琵琶也开始改良。为演奏十二半音平均律，扩大了传统琵琶的相和品，这使得音域变宽，琵琶的演奏音色也改善了不少。同时，受西方作曲法的影响，新琵琶曲和相关的演奏技法不断涌现。此外，随着教育体制的改革，民间传统艺人都有机会成为高等院校（如上海专科师范学校音乐科、北京大学附设音乐传习所、上海"国立音乐院"等）的专任教师。这些都为琵琶艺术的专业化发展奠定了基础。

从清代到民国，琵琶艺术的变化是渐进式的。清代的宫廷琵琶艺术先是经历了向民间扩散的过程。之后，随着民间琵琶艺术的扩散，各种流派得到发展。在此基础上，民国时期以清代南派为中心的琵琶艺术在西方音乐思潮的影响下历经了专业化的变革。从历史的角度来看，近代琵琶艺术的变化为琵琶艺术的现代化发展奠定了基础，在琵琶艺术的历史进程中起到了至关重要的作用。

黄鑫鑫

2023 年 8 月

目　录

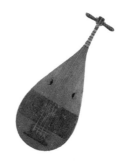

表目录

图目录

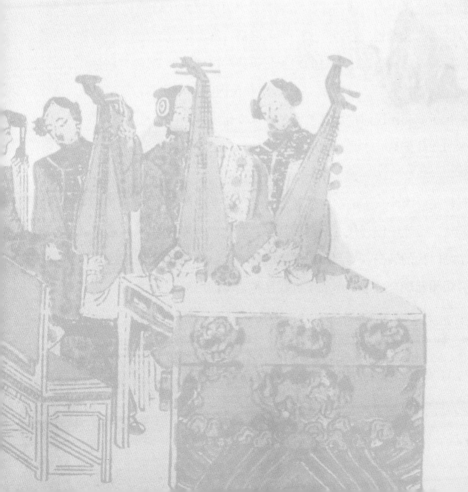

第一部分

绪　论

一、研究目的

四弦曲项琵琶[①]自魏晋南北朝时期（约 220 年）由西域传入中华大地后，与中华音乐文化融合，不断衍变成目前具有世界影响力的中国优秀传统民族乐器——琵琶。琵琶音乐文化在唐代迎来了第一个全盛时期，宋、元时期，琵琶的构造、演奏和用乐受到中原文化的影响，逐渐被汉化，成为中华音乐文化的一部分。此后，明代至清代中期，琵琶艺术继续与传统民族民间音乐融合发展，迎来了历史上的第二次鼎盛时期。[②]

现代的琵琶艺术则更为繁荣，与近代以前的传统琵琶艺术存在一定的差异。清代中期之前的琵琶艺术深受中国传统文化的影响，而现代的琵琶艺术则是在西方文化涌入之后，深受西方文化的影响，前后两者之间呈现出明显的差异化态势。出现这种差异化态势的关键时期在近代，也就是清代后期和民国时期。然而，目前关于清代后期和民国时期琵琶艺术是如何变化发展的以及近代琵琶艺术与现代琵琶艺术是如何联系发展的，并没有得到充分的讨论。

中国近代是一个政权不断交替的时代，百年来的中国风云际会，跌宕起伏，也让中国近代的政治、社会、文化、制度等多方面都迎来了划时代的转变。受到历史环境的影响，原有传统琵琶音乐和新音乐相互融合碰撞，形成了近代琵琶艺术的原型，也奠

① 四弦曲项琵琶是一种梨形曲项琵琶，大约在 220 年从波斯（今天的伊朗）经印度传入中国。现在的琵琶由古代的曲项琵琶演变而来，也是本书的主题琵琶。陈泽民. 陈泽民琵琶文论集 [M]. 北京：中央音乐学院出版社，2013：344.

② 刘再生. 我国琵琶艺术的两个高峰时期 [J]. 人民音乐，1983（9）.

定了现代"琵琶音乐"的雏形。因此，观察这一时期琵琶艺术的变化，对于了解现代中国琵琶艺术是必不可少的。为此，本研究将时间限定在近代（1840—1949年），以中国近代琵琶艺术的发展为研究对象。纵向上以中国近代（清代后期和民国时期）为时间轴，横向上以琵琶艺术的发展（包括形制、演奏、流派、用乐等）为内容轴展开研究，目的在于阐明近代琵琶艺术的演变过程和发展脉络。

二、研究现状

梳理先行研究可以发现，目前学界对琵琶艺术的研究已经足够重视，并且研究内容已达到了很高的水平。专题性的研究方向大致可分为两类，分别是对琵琶历史的研究和对琵琶艺术领域的研究。清代是中国的最后一个封建王朝，宫廷音乐是其音乐的重要组成部分，了解清代宫廷音乐的研究现状对于全面论述清代的琵琶艺术是很有必要的。

下文将首先回顾琵琶历史研究中近代时期的研究成果，其次梳理琵琶的形制、流派、乐谱与演奏等艺术表现方面的先行研究，最后回顾清代宫廷音乐的研究，为研究清代宫廷琵琶的发展打好理论基础。

（一）近代琵琶历史的研究状况

对近代琵琶历史的研究可以分为琵琶通史的研究和琵琶时代

史的研究。

1. 琵琶通史的研究

由韩淑德和张之年 ① 撰写的《中国琵琶史稿》是中国第一部专门研究琵琶史的著作，是研究琵琶历史的宝贵资料。该书从汉代到近代整体论述了琵琶类乐器的发展通史，对琵琶类乐器的演奏历史、人物、文献及其他相关资料均作了详尽阐述，填补了琵琶史研究的空白。全书根据琵琶类乐器的形态分为"秦琵琶""曲项琵琶"和"曲项多柱琵琶"三部分，细致地回顾了琵琶的发展过程。但现在的琵琶与曲项多柱琵琶有关，而该书对于曲项多柱琵琶的论述过于简单，缺乏历史资料和文献资料的充分论证。

王超等 ② 的著作是一本结合上海都市文化背景对琵琶艺术的演变与发展进行系统整理、考证研究，发掘近现代中国琵琶演奏艺术发祥源头的专著。该书从人文背景、发展历史、艺术特征、流派、传承谱系、传承人，以及保护现状等角度多层次解读琵琶艺术，中英文对照，图文并茂。书中介绍的"平湖派"琵琶艺术在 2008 年入选第二批国家级非物质文化遗产保护名录。

袁静芳 ③ 通过"西域明珠东渐""扎根华夏大地""迎来春暖花开——姹紫嫣红""开创新的世纪"四个部分概括地回顾与总结了

① 韩淑德，张之年. 中国琵琶史稿（修订本）[M]. 上海：上海音乐学院出版社，2013.

② 王超，王玺昌. 琵琶艺术 [M]. 上海：上海文化出版社，2013.

③ 袁静芳. 中国琵琶艺术——《中国华乐大典·琵琶卷》序 [J]. 中国音乐学（季刊），2016（2）：91-104.

中国琵琶艺术创建与发展的历史，内容包括琵琶传入中国的文献整理，曲项琵琶形制和演奏方式的演变，隋唐琵琶曲的记载，明清琵琶的流派和代表谱集，近现代琵琶教育、理论、作品的蓬勃发展等。

赵维平[①]的研究通过原始文献、考古史料等对出现在我国古代丝绸之路上的阮咸（秦琵琶、秦汉子）、四弦曲项琵琶和五弦直项琵琶三类琵琶的历史渊源、发展脉络作了实证性的考察，试图澄清至今为止我国史学界对琵琶历史混乱不清的认识。

2. 琵琶时代史的研究

关于琵琶古代史的研究集中在琵琶发展的第一个黄金时期——唐代，仅有少数研究涉及宋辽和明清时期，例如吴迪的《汉唐琵琶历史渊源探究》、滕斐的《宋辽时期琵琶音乐历史追踪》等。相比之下，孙晓彤[②]的研究则体现了明清时期民间琵琶的繁荣。根据孙晓彤的研究可知，明清时期是琵琶与民间音乐的融合期和转型期。

目前学界对于琵琶的研究，无论是琵琶的历史、演奏方法，还是乐器结构等，都集中在中国古代和现代，有关近代的研究极少，对近代琵琶史料的介绍更是少之又少，没有对相关音乐史料进行过详细论证。

此外，先行研究中虽有涉及清代晚期，但大体上只提及了民间琵琶的发展，对宫廷琵琶发展的研究鲜少有人涉及。所

① 赵维平. 丝绸之路上的琵琶乐器史 [J]. 中国音乐学（季刊），2003（4）：34-48.
② 孙晓彤. 明清时期琵琶音乐转型与融合研究 [D]. 郑州大学硕士论文，2018.

有关于清代宫廷音乐的研究都没有直接提到琵琶。本书首次对清代宫廷琵琶进行研究，是一种新的研究视角，也是一种新的尝试。

（二）琵琶艺术的研究

与专注于琵琶史料研究的琵琶历史研究不同，琵琶艺术研究集中研究琵琶的形制、流派、演奏、乐谱等。

1. 琵琶形制的研究

徐欣熠[①]、李叶丹[②]、王雪梅[③]研究考证了中国古代、近代、当代三个时期琵琶形制的变化及演奏方法的变化。陈大公和张爱莉[④]、贾荣建和赵参[⑤]、孙亚青[⑥]通过敦煌莫高窟、云冈石窟、唐代墓穴壁画上的琵琶图像，梳理了琵琶形制的演变。这些研究有助于考察琵琶类乐器的形制变化，并为本研究观察近代琵琶形制的变化提供了基础。

2. 琵琶流派的研究

从清代开始，琵琶流派分为南派和北派。关于北派的研究不

① 徐欣熠. 汉族琵琶形制演变初探 [D]. 南京艺术学院硕士论文，2007.

② 李叶丹. 论中国琵琶形制的形成与发展 [D]. 中央音乐学院硕士论文，2008.

③ 王雪梅. 琵琶历史传承与流派的研究 [J]. 艺术大观，2020（34）.

④ 陈大公，张爱莉. 敦煌壁画音乐图像中的乐器形制创造和音蕴表现——以琵琶图像为例 [J]. 艺术设计研究，2018（3）.

⑤ 贾荣建，赵参. 从敦煌壁画中的琵琶图像看古琵琶乐器的演化印迹 [J]. 北方音乐，2018（22）.

⑥ 孙亚青. 唐墓出土乐舞图的考古学研究 [D]. 河北师范大学硕士论文，2017.

多，李荣声和李琳 [1] 讨论了民国时期北派衰落的原因。

关于流派的研究主要集中在南派。不同学者对南派的分类不同。程午加 [2] 的研究分为 5 个流派（崇明派、平湖派、杭州派、浦东派、无锡派），王霖 [3] 分为 4 个流派（无锡派、平湖派、浦东派、崇明派），高厚永 [4] 分为 5 派（无锡派、浦东派、平湖派、崇明派、上海派）。此外，对于南派各流派音乐特征的研究，奉山 [5]、吴慧娟 [6]、周红 [7]、崔晓君 [8] 等的研究极具代表性。

从这些研究可以看出，清代北派和南派同时成长；进入民国时期，北派逐渐衰落，南派则日益繁荣。

3. 琵琶演奏的研究

目前学界对琵琶演奏的研究有很多，主要集中在现代。对近代琵琶演奏的研究以涉及当时名人的演奏方法居多。

对近代演奏家的研究主要集中在刘天华身上。有关刘天华创

① 李荣声，李琳.北派琵琶的分支——山东派琵琶艺术 [J].齐鲁艺苑（山东艺术学院学报），1994（4）.

② 程午加.关于江南琵琶流派之我见 [J].南京艺术学院学报，1983（3）.

③ 王霖.各领风骚数百年——中国四大琵琶流派简述 [J].音乐爱好者，1990（3）.

④ 高厚永.曲项琵琶的传派及形制构造的发展 [J].中国音乐学，1986（3）.

⑤ 奉山.源、流、融合——关于中国琵琶流派的话题 [J].音乐探索（四川音乐学院学报），2004（2）.

⑥ 吴慧娟.从《养正轩琵琶谱》和《汪昱庭琵琶谱》看浦东派与汪派演奏技法之异同 [J].中国音乐，2008（1）.

⑦ 周红.论浦东派琵琶演奏风格的艺术特征——以《养正轩琵琶谱》为例 [J].黄钟（武汉音乐学院学报），2011（3）.

⑧ 崔晓君.从琵琶曲《霸王卸甲》看汪派与浦东派艺术特色的异同 [J].当代音乐，2016（17）.

作贡献的代表性研究有曹月 ①、李晖 ② 等。这些研究对了解近代演奏家的演奏和作品变化有很大帮助。

对琵琶演奏技法进行研究的还有庄永平 ③、陈爽 ④ 等。这些研究有助于理解近代演奏家的演奏和作品变化。庄永平在讨论传统弹奏的变化和轮指的特征时，特别细致地考察了琵琶右手手指指法的变化。陈爽全面考察了传统琵琶演奏技法对整个琵琶艺术的影响。了解琵琶左手和右手指法可以很好地了解历史的变化，对整理近代演奏法的变化有很大帮助。

4. 琵琶乐谱的研究

目前学界对古代琵琶乐谱的研究主要集中在敦煌乐谱 ⑤ 上，对近代琵琶乐谱的研究主要聚焦在近代具有代表性的几部乐谱上。其中，钱铁民 ⑥、程雨雨 ⑦ 等对华氏《琵琶谱》(1818 年) 进行了细致的研究，此外，还有对《李芳园琵琶谱》(1895 年)、《闲

① 曹月.贯通中西 革故鼎新——刘天华先生对近代琵琶艺术贡献的再认识 [J].音乐艺术 (上海音乐学院学报)，2004（4）.

② 李晖.刘天华的三首琵琶曲解析 [J].交响 (西安音乐学院学报)，2007（2）.

③ 庄永平.略论我国古代琵琶技巧及衍变 [J].乐府新声 (沈阳音乐学院学报)，2006（3）.

④ 陈爽.论传统琵琶演奏技巧 [J].中国音乐，2009（1）.

⑤ 林谦三.敦煌琵琶谱 [J].交响 (西安音乐学院学报)，1984（2）；陈应时.敦煌乐谱研究五十五年 [J].传统文化与现代化，1993（5）；陈应时.敦煌曲谱研究尚须继续努力 [J].交响 (西安音乐学院学报)，1984（2）；庄永平.敦煌琵琶指法谱字辨正 [J].星海音乐学院学报，1990（4）；庄永平.关于《敦煌乐谱》译解的几个问题 [J].交响 (西安音乐学院学报)，1997（2）.

⑥ 钱铁民.华秋苹其人其谱 [J].人民音乐，2020（3）.

⑦ 程雨雨.《华秋苹琵琶谱》序、跋之浅释和评析 [J].乐器，2012（12）.

叙幽音琵琶谱》(1860 年)、《瀛洲古调》(1916 年)[1]等的研究，以上的研究都为了解流派的变化提供了重要资料。

通过梳理琵琶艺术各领域的研究成果可以发现，对琵琶艺术的研究多集中在中国古代和现代，而对近代琵琶艺术的研究则相对较少。当然，近代琵琶的变化也涉及琵琶形制、流派、演奏、乐谱等几个领域，但学界对近代史料的介绍却很少，对历史资料也没有进行过详细的论证，尤其是对中国近代出版的报纸、杂志的研究，琵琶理论界很少有人涉及。

（三）清代宫廷琵琶的研究

清代宫廷琵琶音乐是其音乐的组成部分之一，目前的研究多是对民间琵琶的研究，还没有专门的论著对清代宫廷琵琶进行过论述。本书试图对这一领域进行考证、论述。想要了解琵琶在清代宫廷的发展，考察清代对宫廷音乐的研究极有必要，为此笔者参考了目前学界对清代宫廷音乐的诸多论述。

自古宫廷礼乐是汉族文化的结晶，清代是满族人统治的时期，清代统治者智慧地融合了满族和汉族的音乐文化并实施统治。邱源媛[2]的研究表明，从清代前期开始，宫廷礼乐中就吸收了满族礼仪。实际上，刘桂腾[3]表示，1644 年清代迁都北京以后，

① 钱铁民.李芳园的琵琶艺术 [J].音乐研究，1986（4）；庄永平.《闲叙幽音琵琶谱》研究 [J].乐府新声（沈阳音乐学院学报），2014（1）；冯光钰.瀛洲古调派与琵琶艺术 [J].中国音乐，2011（2）.

② 邱源媛.清前期宫廷礼乐研究 [M].北京：社会科学文献出版社，2012.

③ 刘桂腾.满族萨满乐器研究 [M].沈阳：辽宁民族出版社，1999.

琵琶被用于宫廷祭祀礼仪，特别是萨满祭祀，并指出这一点与满族民间礼仪不同。宫廷祭祀种类不同，使用乐器的配置也不一样，到目前为止，宫廷仪式音乐中使用的琵琶乐器的详细运用情况还没有被公开，所以本书首先确认了宫廷礼乐中琵琶的使用情况。

先行研究在阐述清代宫廷音乐分类的方式上存在一些差异。例如，万依和黄海涛 [1] 以北京故宫博物院收藏的文献和文物等为基础，将清代音乐分为乐府管理的外朝音乐和内务部管理的内朝音乐两大类。张东升 [2] 把清代音乐分为祭祀音乐和朝会音乐，介绍了音乐种类、活动地点、联行方式和乐器等。除祭祀、朝会外，温显贵 [3] 又分出了宴飨和卤簿，一共四类，将不同场合所使用的音乐进行了具体分类，并详细说明了每类音乐的名称、乐器的使用，以及清代宫廷音乐的情况。另外，罗明辉 [4] 集中阐述了清代宫廷燕乐（即宴会音乐）的构成与发展沿革，并对清乐、庆隆舞、蒙古舞进行了叙述。其中，庆隆舞是汉族和满族融合的演出舞，一方面体现了满族的统治，另一方面也加强了满汉文化的融合。

以上的研究为笔者研究清代宫廷琵琶提供了很大的帮助，本书参考以上研究，将宫廷音乐体系分为祭祀、朝会、宴飨、卤簿四类，并借助历史资料论证了琵琶的具体使用情况。

① 万依，黄海涛.清代宫廷音乐 [M].北京：故宫博物院紫禁城出版社，香港：中华书局香港分局，1985.

② 张东升.试论清代宫廷雅乐 [C]// 宫苑文论：沈阳故宫博物院首届学术讨论会文集.沈阳：辽宁人民出版社，1989.

③ 温显贵.《清史稿·乐志》研究 [M].武汉：崇文书局，2008.

④ 罗明辉.清代宫廷燕乐研究 [J].中央音乐学院学报，1994（1）.

三、研究方法和内容

（一）研究方法

本研究试图对近代琵琶的形制、演奏、乐谱、流派等变化进行综合分析，梳理近代琵琶艺术的发展进程，并分为清代后期和民国两个时期进行统观。

首先考察的是琵琶的外形和演奏方法、琵琶音乐的使用、琵琶乐谱，以及流派传承在两个时期是如何发展的。其次考察清代和民国时期的文献。清代史料包括宫廷编撰的《律吕正义·后编》（1746 年）、《古今图书集成·乐律典》（1725 年）、《钦定皇朝礼器图式》（1759 年）。此外，还将考察清代宫廷画像中对琵琶的相关记载，并进行图像分析。

清代民间的史料以《清稗类钞》和清末的报纸《申报》等为基础。以上历史资料记载了清朝琵琶的结构和形制，以及演奏情况等。根据这些历史资料，能够探讨清代后期琵琶艺术的变化。

近代琵琶艺术的最大特点是：1912 年后，受西方文化的影响，在乐器的改良、琵琶教育和乐曲创作等多方面迎来了新的变化。首先，以民国时期遗留下来的琵琶为依据，借助文献和图像资料，对民国时期的琵琶形制进行了比较研究。其次，查阅《清史稿·乐志》（1927 年）、徐珂创作的《清稗类钞》等文献资料，并以《音乐杂志》《乐艺》及近代报纸和杂志为依据，了解民国时期琵琶的改良、乐谱、教育等。由此，类比民国时期琵琶艺术的变化。

（二）研究内容

中国近代琵琶艺术的发展和演变过程可以分为两个时期：第一时期是清代宫廷琵琶和民间琵琶之间的隔阂缩小，向民间延展的时期；第二时期是清末至新中国成立之前，琵琶艺术不断走向专业化道路的时期。

本书第二部分考察近代琵琶艺术向民间化发展的阶段——清代后期，主要讨论清代宫廷和民间对琵琶的使用、乐谱、演奏等，重点探讨琵琶艺术的发展重心由宫廷向民间转变的过程。

本书第三部分考察近代琵琶艺术进一步发展的阶段——民国时期。

本书分两个部分探讨了近代琵琶艺术在继承清代琵琶艺术的同时，又受到西方音乐的影响而展开的新的发展态势。

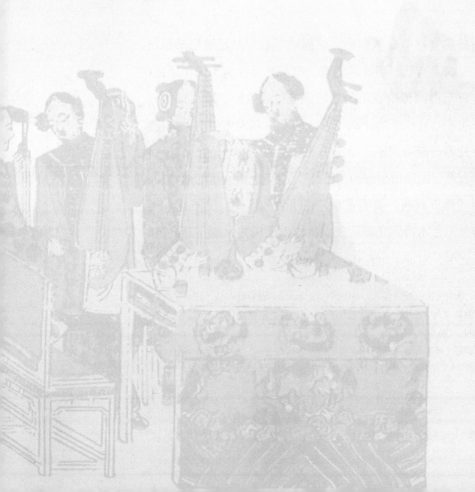

第二部分

清代后期琵琶艺术的两大格局

清朝中叶后期，受传统音乐发展的影响，琵琶艺术发生了巨大变化，不仅经历了以宫廷"雅乐"①、贵族阶层"娱乐"为生存空间，逐渐走向独立、走向民间的发展趋势；也经历了为乐舞合奏到为民间说唱、戏曲伴奏，再到成为独奏乐器的过程，形成了诸多派别，刊印了琵琶曲谱专辑；还经历了演奏上从横抱拨弹到竖抱指弹、演奏家不断涌现等诸多进步。本部分从清代的社会背景、琵琶在宫廷的发展和琵琶在民间的发展三个方面进行讨论，揭示琵琶民间化的进程。

一、清代琵琶艺术的社会背景

中国传统音乐的发展长期受到儒家思想和封建思想的影响，主要用途是满足宫廷、贵族的需求。琵琶艺术作为中国传统器乐艺术之一，与中国传统音乐的发展保持了一致性。在中国古代，琵琶主要用在宫廷，是为了满足朝廷的礼乐和娱乐使用。清代后期，西方列强的侵略和压迫动摇了清政府的统治地位，宫廷"雅乐"开始衰退，民间俗乐中的"雅部"②也呈现出衰落的趋势。相反，民间的地方戏曲、说唱音乐获得了发展空间，并不断壮大。这也使得琵琶艺术得到了新的发展机遇，琵琶艺术逐步融入民间民俗音乐之中，实现了由宫廷到民间的转变。

① 雅乐意为优雅纯粹的音乐，是中国古代汉族的传统宫廷音乐，指帝王朝贺活动、祭奠天地等大典中使用的音乐。袁静芳.中国传统音乐概论 [M].上海：上海音乐出版社，2000：270.
② 雅部为民间文人常用的音乐，指昆曲、古琴等音乐。汪毓和.中国近现代音乐史 [M].北京：人民音乐出版社，2009：4.

随着形势的发展和社会生活的演变，大量原来活跃在农村的民间艺人纷纷进入城市，使很多原来流播在农村的说唱曲种、戏曲剧种不断在城市中落脚，不断走向职业化，形成许多对后来颇有影响的新剧种和新曲种。琵琶艺术受到说唱和戏曲艺术的带动，不仅作为伴奏乐器发展壮大，还作为独奏乐器得到了空前的发展。从艺术学的角度看，这一时期对琵琶形制不断地进行科学探索与实践而趋于最后的定型；在演奏手法上大胆地吸收、归纳与更新而形成体系；在乐曲创作上继承中国传统音乐发展特征而形成了具有琵琶艺术个性的相对完整的体裁形式。[1]

清代的琵琶艺术经过为宫廷乐舞合奏，为民间说唱、戏曲音乐伴奏两个阶段的磨炼，逐渐成为完整、独立的艺术形式。清代后期，随着琵琶流派的形成和各流派乐谱的产生，琵琶艺术发展到了一个前所未有的高度，也为近现代琵琶艺术能够持续传承、发展提供了坚实的基础。

二、清代宫廷琵琶艺术的发展

琵琶传入中国是在西汉（公元前202—公元8年）丝绸之路开通后，最早关于琵琶形制的记载出现在东汉名士应劭所作的《风俗通义》[2]中。

① 袁静芳.中国琵琶艺术——《中国华乐大典·琵琶卷》序[J].中国音乐学（季刊），2016（2）：97.

②《风俗通义》(汉唐人多引作《风俗通》)：东汉泰山太守应劭辑录的民俗著作，以考证历代名物制度、风俗、传闻为主。

《风俗通义》（成书于汉灵帝中平六年，约公元189年）中记载"琵琶，谨按：此近世乐家所作，不知谁也。以手批把，因以为名，长三尺五寸，法天地与五行，四弦象四时。"[①]

清代以前，在中国出土的诸多文物、壁画、书画（图2-1～图2-3）之中，有大量关于琵琶的记录，琵琶的形制以梨形、曲项（向后弯曲90°）、四弦、四柱为主，横抱用拨片演奏居多。图2-4所示为国外出土的文物。

图2-1　北魏时期淳化方里乡奏乐图石雕

图2-2　隋代虞弘墓的饮酒行乐图

图2-3　宋代山西高平开化寺壁画

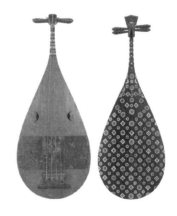

图2-4　日本正仓院的唐代琵琶

① 韩淑德，张之年.中国琵琶史稿（修订本）[M].上海：上海音乐学院出版社，2013：7.

到了清代，琵琶的外形逐渐固定下来。清代宫廷中记载的琵琶形制只有两种。

（一）两种形制的琵琶

根据《钦定皇朝礼器图式》的记录，清代宫廷会因为不同的仪式使用不同的琵琶，主要分为燕（通"宴"）飨庆隆舞乐中的琵琶和安南国乐中的弓弹琵琶。

庆隆舞乐中的琵琶是跟随庆隆舞的产生而在宫中使用的。庆隆舞由扬烈舞与喜起舞两部分组成，主要用来追忆祖先的功德，昭示后代铭记于心。庆隆舞来源于清康熙初年（约 1662 年），乾隆八年（1743 年）更名为庆隆舞，[①]此时琵琶是作为伴奏乐器使用的。安南国[②]乐中的弓弹琵琶是乾隆五十四年（1789 年），跟随安南国乐进入宫廷开始使用的。两种琵琶的尺寸略有不同。

清朝宫廷敕撰的《钦定皇朝礼器图式》《律吕正义·后编》都对琵琶的形制进行了详细的记载，如图 2-5、图 2-6 所示。下

图 2-5 《钦定皇朝礼器图式》

图 2-6 《律吕正义》封面

① 原黎君. 论清代庆隆舞的发展与继承 [J]. 兰台世界，2013（27）.
② 安南国：越南的古名，名称来自唐代时设立的安南都护府。

面以清乾隆二十四年（1759年）完成的《钦定皇朝礼器图式》卷九·乐器二中的记载为例，对清代宫廷琵琶的形制展开论述。

1. 燕飨庆隆舞乐琵琶

《钦定皇朝礼器图式》由清代允禄（1695—1767年）和蒋溥（1708—1761年）等根据清朝廷的命令编纂，于乾隆24年（1759年）完成，共18卷，第八、九卷是乐器。第九卷中对庆隆舞乐琵琶记载如下：

> 【燕飨庆隆舞乐琵琶】谨按，刘熙《释名》："推手前曰琵，引手却曰琶，因以为名。"傅玄《琵琶赋序》："中虚外实，天地象也。盘圆柄直，阴阳叙也。四弦，法四时也。"本朝定制：燕飨庆隆舞乐琵琶，刳桐为之。项曲槽椭，面平背圆。四弦惟第一弦朱。通长三尺一寸一分五厘七毫。槽阔八寸八厘，厚一寸二分。项阔八分八毫，中厚一寸二分一厘三毫，边厚四分八厘五毫。上端凿空内弦，以四轴绾之，左右各二，长三寸八分八厘。弦自山口至槽面覆手二尺一寸六分。山口上有四象，下有十三品，旁为两新月形。边绘蓝花文。钢条为胆。匙头以樟，象以黄杨，品以竹山，口及轴以檀。弦孔饰鱼牙，背系黄绒纵。①

根据记载可知，清代在庆隆舞中使用的琵琶（图2-7）是用梧桐木刨制而成的；曲项背板呈椭圆形凹槽，面板平，背部光滑；

① 允禄，蒋溥，等.钦定皇朝礼器图式（卷九）[M].扬州：广陵书社，2004：408.

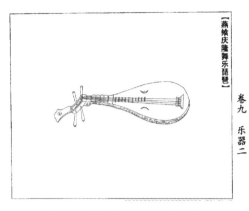

图 2-7 《钦定皇朝礼器图式》中的
燕飨庆隆舞乐琵琶

四根弦只有第一弦为朱弦①；通体长 3 尺 1 寸 1 分 5 厘 7 毫；凹槽宽 8 寸 8 厘，厚 1 寸 2 分；曲项宽 8 分 8 毫，中厚 1 寸 2 分 1 厘 3 毫，边厚 4 分 8 厘 5 毫；上端凿空，用四个轴栓弦，左右各 2 个轴，轴长 3 寸 8 分 8 厘；弦自山口至槽面覆手 2 尺 1 寸 6 分；山口上有 4 象（相），下有 13 品，旁为两新月形；边绘蓝花纹；钢条为胆；匙头用樟木，相用黄杨木，品是竹制，山口和轴为檀制；覆手处弦孔有鱼牙装饰，背系黄绒纵。

清代以前木工使用的木工尺长度与当时朝廷颁布的营造尺长度相同，而清代的营造尺长度可达 32cm。中国清代的度量衡，常见的单位是尺、寸，后来还出现了尺以下的单位，包括分、里、毫。现在使用的长度单位是厘米（cm）。古代尺与现代尺所用长度的换算关系如表 2-1 所示。

表 2-1　长度单位换算表

市尺	1 里	1 丈	1 尺	1 寸	1 分	1 厘	1 毫
厘米（cm）	50000	333	33	3.3	0.33	0.033	0.0033

根据"四舍五入"的计算法则，通过计算可以得出，清代庆隆舞乐琵琶的整体长度约为 100cm。具体各部的长、宽如表 2-2 所示。

① 朱弦：朱丝弦，即熟丝弦，与生丝弦相区别，区别在于制作中。熟丝弦需要热加工脱胶，具有更好的韧性，而生丝弦不需要。

表 2-2　庆隆舞乐琵琶各部长度表　　　　　　　单位：cm

部	长	宽	厚
通体长	100	—	—
凹槽	—	26	4
曲项	10	3	4、2（边厚）
轴	12	—	—
弦	69	—	—

2. 安南国乐丏弹琵琶

《钦定皇朝礼器图式》第九卷中对安南国乐丏弹琵琶的记载
如下：

> 【燕飨用安南国乐丏弹琵琶】谨按，丏弹琵琶，刳
> 桐为之，背面通髹以漆，绘泥金花草，四弦。通长三尺。
> 槽阔七寸三分，厚一寸二分。顶阔八分，中厚一寸二分，
> 边厚四分。上端凿空纳弦，以四轴绾之，左右各二，长
> 三寸四分。弦自山口至覆手二尺一寸四分，上有四象，
> 下有十品。山口、弦孔俱饰鱼牙。

清代宫廷在安南国乐中使
用的丏弹琵琶（图 2-8）是用梧
桐木刨制而成的；背面通刷漆，
绘有金花草纹样，有四弦；通
长 3 尺，凹槽宽 7 寸 3 分，厚
1 寸 2 分；顶宽 8 分，中部厚
1 寸 2 分，边缘厚 4 分；上端
凿空，用 4 个轴栓弦，左右

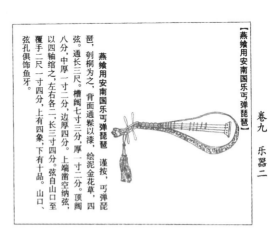

图 2-8　《钦定皇朝礼器图式》中的燕飨用
安南国乐丏弹琵琶

各 2 个轴，轴长 3 寸 4 分；弦自山口至槽面覆手 2 尺 1 寸 4 分；山口上有 4 象（相），下有 10 品；山口、弦空处都有鱼牙形的装饰。

根据"四舍五入"的计算法则，通过计算可以得出，清代安南国乐丐弹琵琶的整体长度为 96cm。具体各部的长、宽如表 2-3 所示。

表 2-3　安南国乐丐弹琵琶各部长度表　　　　　　单位：cm

部	长	宽	厚
通体长	96	—	—
凹槽	—	22	4
曲项	—	2.4	4、1.2（边厚）
轴	11	—	—
弦	68	—	—

结合《钦定皇朝礼器图式》中的图像和文字可知，清代宫廷琵琶由匙头、曲首、背板、面板、轴、山口、象（相）、品、弦、覆手组成。

庆隆舞乐琵琶：曲项、四弦、四象十三品、长 100cm、月牙音孔。

安南国乐丐弹琵琶：曲项、四弦、四象十品、长 96cm、琴头有装饰。

庆隆舞乐中使用的琵琶整体要比安南国乐中的琵琶大，外形上庆隆舞乐琵琶多了月牙音孔，安南国乐丐弹琵琶多了琴头装饰物，其他没有太大的区别，如图 2-9 所示。

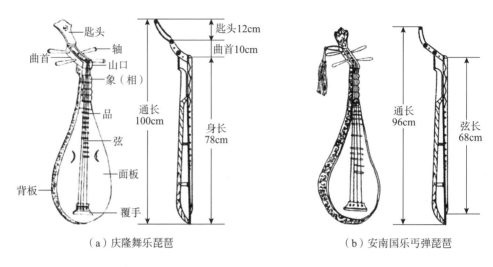

匙头

轴

曲首

山口

象（相）

品

弦

面板

背板

覆手

匙头12cm

曲首10cm

通长100cm

身长78cm

（a）庆隆舞乐琵琶

通长96cm

弦长68cm

（b）安南国乐弜弹琵琶

图 2-9 《钦定皇朝礼器图式》中的庆隆舞乐琵琶与安南国乐弜弹琵琶对比图

（二）演奏方法的确立

东汉刘熙《释名·释乐器》中提到"批把本出胡中，马上所鼓也……"，这说明琵琶原产自西域，为游牧民族在马上娱乐所用，是骑在马或骆驼上演奏的便携式拨弹乐器，如图 2-10 所示。据《旧唐书·音乐志》[1]记载："案旧琵琶皆以木拨弹之，贞观时始有手弹之法，今所谓擪（chōu）琵琶者是也。"

琵琶传入中原以后，受到地理环

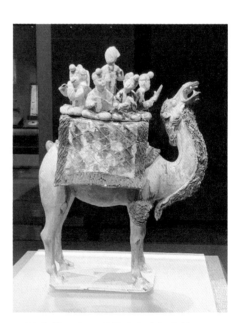

图 2-10 唐三彩载乐骆驼俑中的琵琶

[1] 赵莹.旧唐书·音乐志 [M].北京：中华书局，1975：186.

境和阮咸等乐器的影响，演奏姿势也逐渐发生改变。阮咸是中原文人雅士使用的代表性乐器，南北朝时期受到阮咸演奏方式的影响，曲项琵琶的演奏也转为席地而坐的姿势，如图2-11、图2-12所示。

图 2-11　隋代张盛墓彩绘乐伎俑

图 2-12　南朝时期阮咸弹阮石画像

后来改用将琵琶放在大腿上的姿势，南唐腹面较宽的形制成为主流后，又改为将琵琶放于右腿根部上斜式持琴的姿势，右手用拨片演奏，成为典型的斜抱式拨弹姿势（图2-13）。直到元朝，大多采用这种斜抱坐式姿势演奏。

根据陈旸在《乐书》中的记载，北宋（960—1127年）时期琵琶的形制有多种。参考宋代的壁画可以看出，从宋代开始，竖抱琵琶演奏的方式逐渐出现。这种演奏姿势（图2-14）是从横抱琵琶的方式向竖抱琵琶的方式转变的开端，也是手指代替拨片（图2-15）演奏的开端。

图 2-13　辽代张匡正墓散乐图（局部）

图 2-14　宋代河南禹州白沙散乐壁画

图 2-15　唐代琵琶拨片

在清代宫廷的史料中，未找到关于宫廷琵琶演奏的文字记载，但是通过考察清代宫廷的图像，可以大致了解清代宫廷琵琶的演奏情况。

1. 演奏姿势

《乾隆南巡图》①第二卷描绘了乾隆十六年（1751年）乾隆帝出宫南巡、经过德州时的情景。德州城内悬灯结彩，路口设香案，高搭彩牌楼。如图2-16所示，八角长亭前有两组乐队。其中，右方6人，演奏的是三弦、胡琴、琵琶、笙等，如图2-17所示。②可见，当时的宫廷琵琶在演奏时不再是横着演奏。

《塞宴四事图》是清乾隆二十五年（1760年）意大利画师郎世宁（1688—1766年）所作，记载了乾隆皇帝在木兰秋狝（秋季狩猎）后，于避暑山庄举行诈马（赛马）、什榜（音乐）、布库（相

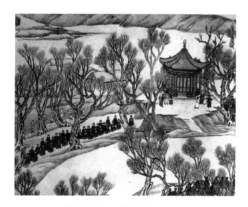

图2-16 《乾隆南巡图》

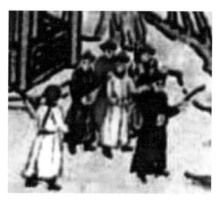

图2-17 《乾隆南巡图》近景图

①《乾隆南巡图》是清代画家徐扬创作的纸本设色画，现藏于中国国家博物馆。全套共12卷，总长154.17m，描绘乾隆十六年（1751年）乾隆皇帝第一次南巡的情景。

② 刘东升，袁荃猷.中国音乐史图鉴 [M].北京：人民音乐出版社，2008：288.

扑)、教跳(驯马)四事的场景。诈
马(赛马)后宴饮,其间有"什榜"
伴宴。画面中的"什榜"乐队成员
(图2-18)头戴宽沿红樱皮帽,身穿
深蓝色浅花蒙古族长袍,所奏乐器
有筚、拍板、火不思、筝、口弦、
琵琶、阮、双清、二弦、四胡等。[①]

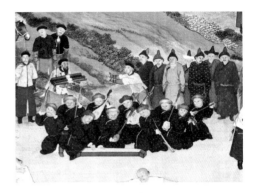

图2-18 《塞宴四事图》

此画上方写有乾隆御制诗句:"初奏《君马黄》,大海之水不可量。
继作《善哉行》,'无二无虞,式縠友朋'。"画中琵琶乐师坐立演
奏,左手扶琵琶的颈部,右手在弦上弹奏,琵琶的琴头朝上,竖
于左肩膀演奏。

由以上的画像可以看出,清代琴身音箱变窄,演奏者可以将
琵琶竖起来演奏。

2. 演奏方法

在《钦定皇朝礼器图式》《律吕正义·后编》中,一直未见
到关于拨片的文字和图像记录。据此可以理解为,此时宫廷琵琶
的演奏不再使用拨片。而且在清代宫廷宴会的画像中也未见到拨
片,同样可以印证这一点。

《紫光阁赐宴图》[②]由姚文瀚制作,画的是乾隆二十六年

① 王凯. 郎世宁笔下的《塞宴四事图》[J]. 艺术百家, 2008(1).
②《紫光阁赐宴图》是清代姚文瀚创作的绢本设色画。乾隆二十六年
(1761年),紫光阁修缮完成,乾隆下旨将平定准部、回部的100名功臣画像张悬于四
壁。次年正月,乾隆皇帝又在此设庆功宴,王公贵族、文武大臣、蒙古族首领,以及
西征将士百余人出席。此画描绘了当时宴庆的宏大场面。

（1761 年）正月，重修的中南海紫光阁落成，清高宗弘历皇帝在阁内举行盛大宴会，款待外藩使节和王公大臣的情景。筵宴乐中有蒙古乐队，其中乐官 1 人、乐工 11 人。所持乐器，前排左起：胡笳、筝、琵琶、火不思、拍板；后排：月琴、提琴、胡琴、云锣、双清等。[①] 如图 2-19 所示。

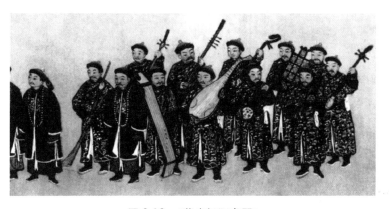

图 2-19 《紫光阁赐宴图》

细看可以看出，琵琶乐师的右手上已经没有拨片，由此可以推断，清代宫廷琵琶乐师演奏时，已经摒弃了拨片，改用手指进行演奏。

（三）清宫琵琶音乐的使用（雅俗共赏）

清代宫廷音乐分为雅乐和俗乐两大体系。雅乐和俗乐是两个相对的概念。雅乐是指典雅纯正的音乐，被称为"先王之乐"，是由历代宫廷文臣撰词、乐官协律，根据乐书和当时乐曲编制的帝王朝贺、祭祀天地等大典所用的音乐。雅乐体系建于西周初

① 刘东升，袁荃猷. 中国音乐史图鉴 [M]. 北京：人民音乐出版社，2008：296.

年，雅乐的使用是权力和身份的象征，是只有宫廷之中的皇家贵族才能使用和享受的音乐。由于清代统治者是以非汉族的身份入主中原的，因此，为了更好地巩固统治，清政府继续沿用了明代时期的宫廷雅乐制度，同时还保留着满族特有的用乐制度。自清太祖开始，"习华风，沿边俗"的用乐思想一直延续到清末。

而俗乐被称为"世俗之乐"，来自民间音乐、外来音乐和民间散乐①，有别于雅乐。俗乐不像雅乐那样只为统治者所用，强调教化和权威。俗乐具有很强的娱乐功能，在漫长的历史发展中，逐渐传入宫中，成为宫廷贵族娱乐、消遣时的用乐，并受到了热烈的欢迎，因此也成为宫中音乐的一部分。琵琶在清代宫廷雅乐和俗乐中都被广泛地使用，很好地实现了满、汉音乐文化的融合。

1. 琵琶在雅乐中的使用

清代宫廷乐器按照使用场景的不同，可以分为祭祀、朝会、宴飨和卤簿四大类。祭祀用的乐器是宫廷置备供品，是帝王对神佛或祖先行礼、表示崇敬并求保佑时使用的乐器；朝会用的乐器是群臣等朝见天子，天子与群臣聚集于朝廷进行朝拜等活动参与表演时用的乐器；宴飨也称宴享，古代帝王宴饮群臣、国宾时使用的演奏乐器称为宴飨乐器；卤簿乐器是伴随帝王、王后车架出行时的仪仗陈设与演奏的乐器，是仪仗的重要组成部分。在清代宫廷的祭祀、朝会、宴飨和卤簿四类仪式用乐中，都有琵琶身影的出现。

① 散乐：中国的百戏和杂戏，是由周代的民间乐舞发展而成，曲艺、杂耍和音乐相结合的一种节目。

清代宫廷有庆隆舞乐琵琶和安南国乐琵琶两种形制的琵琶，庆隆舞音乐和安南国音乐都属于雅乐中的宴飨乐，所以宫廷雅乐中会同时使用这两种琵琶。根据多部文献的记录来看，只有宴飨乐的安南国乐演奏时使用丐弹琵琶，其他雅乐中都使用庆隆舞乐琵琶。

（1）琵琶在祭祀乐中的使用。

① 堂子祭。清代的宫廷祭中有一个重要的祭祀内容，即堂子祭。堂子祭是满族祭祀天神的重要典礼，起源很早，凡遇大事及每年元旦，春秋二季有祈有报，又凡大出征必告，凯旋则列队而拜。从清太祖努尔哈赤开始，每代帝王均亲自行礼，"尊崇祀典，敬诚愆著"[①]。

堂子祭分为四种，分别为月祭、浴佛、杆祭、马祭。月祭是每月初一于亭式殿进行的祭祀；浴佛是每年四月八日自坤宁宫移佛于堂子，然后在飨殿和亭式殿举行的祭祀及浴佛活动；杆祭是每年春秋二季于亭式殿南庭院石座上立索莫杆所行的祭祀；马祭是祭祀马神的仪式。

月祭"奏三弦、琵琶之内监二人，于亭式殿外甬路上，西首向东，鸣拍板拊掌之……"；乐器数目：琵琶一、三弦一、哈尔马力一、喀啦器（无定数）。浴佛分两个步骤：先期祭祀及后期浴佛所用乐器均与月祭相同。杆祭所用乐器及数量与堂子祭相同。马祭所用乐器及数量与月祭大体相似[②]。在堂子祭中的四种祭祀（月祭、浴佛、杆祭、马祭）用乐中会使用一个琵琶。

① 嵇璜，刘墉，等.清朝通典（卷四十三）[M].上海：商务印书馆，1935：2261.
② 刘桂腾.清代乾隆朝宫廷礼乐探微 [J].中国音乐学，2001（3）.

② 坤宁宫祭神。满族的传统祭祀活动被保留在宫廷之中的，除了堂子祭外，还有坤宁宫祭神用乐。坤宁宫重建于顺治十年（1653年），祭祀对象为满洲先世之神，在祷祝词、祭祀仪式等方面与堂子祭相比大同小异。

> 祭神主要仪式有元旦行礼日祭、月祭、月祭翌日祭天、报祭、大祭、大祭翌日祭天、求福、四季献神、背灯祭、献鲜等……祭祀时用音乐的时间主要是在朝祭、夕祭的仪式中，其他祭祀中用乐也是在与朝祭、夕祭相同的仪式中。[①]

朝祭所用乐器为三弦、琵琶、拍板、拊掌，歌"鄂啰啰"者和之，而夕祭所用乐器有手鼓、铁箍鼓、拍板、大小腰铃、神铃等节奏乐器。[②]

（2）琵琶在宴飨乐中的使用。

清代有很多宫廷筵宴，对于宴会时使用的音乐和乐器也有明确的规定。根据《清会典事例》中的记录，清代朝廷宴享用乐有九类。

> 凡燕筵乐有九，一曰队舞乐，殿廷朝会燕飨及宫中庆贺燕飨用庆隆舞，幸盛京崇政殿筵燕用世德舞，凯旋丰泽园筵燕用得胜舞。一曰蒙古乐，一曰朝鲜乐，一曰瓦尔喀部乐，一曰回部乐，一曰番子乐，一曰廓尔喀部乐，

①② 万依，黄海涛.清代紫禁城坤宁宫祀神音乐 [J].故宫博物院院刊，1997（4）.

一曰安南国乐，一曰缅甸国乐。^①

在庆隆舞乐、蒙古乐、安南国乐中都有琵琶的使用。

① 庆隆舞。庆隆舞初名蟒式舞，又称玛克式舞，于乾隆八年（1743年）更名为庆隆舞，一般会有乐器演奏者、舞蹈表演者及王公大臣，人数众多。

> 筵宴乐舞用队舞，其介胄骑射为扬烈舞，大臣对舞为喜起舞……首先由司琵琶、司三弦各八人……分三排北面立。司琵琶、司三弦两翼各四人，东西向立。^②

庆隆舞由于参演人数多，乐队表演者也众多，琵琶东西两侧各四人，共需八名乐师参演。

② 蒙古乐。太宗时，平定察哈尔并获其乐，有笳吹（又称绰尔多密），有番部合奏（又称什帮或什榜）。此为蒙古乐曲。笳吹之构成是四人司器，即胡笳一，筝一，胡琴一，口琴一；又有四人司章，均蟒服。番部合奏用十五人司器，即云锣一，箫一，笛一，管一，笙一，筝一，胡琴一，琵琶一，三弦一，二弦一，月琴一，提琴一，轧筝一，火不思一，拍板一，亦均蟒服。^③在蒙古乐的番部合奏中使用琵琶的数量为一。

③ 安南国乐。《清史稿·乐志》中有这样的记载：

> 乾隆五十四年，获安南国乐。安南乐舞司乐器九人，

① 清会典事例（卷五二七）。

② 允禄，张照，等.律吕正义·后编（第三册）[M].海口：海南出版社，2000：355.

③ 温显贵.《清史稿·乐志》研究[D].上海师范大学博士论文，2004：69.

均戴道巾，衣黄鹂补服道袍，蓝缎带。司舞四人，衣蟒衣，冠带与司器同，执彩扇而舞，乐器有丐鼓一，丐拍（即檀板）一，丐哨（横笛）一，丐弹弦子（三弦）一，丐弹胡琴一，丐弹双韵（如月琴）一，丐弹琵琶一，丐三音锣（品字形锣）一。①

前面已经介绍了丐弹琵琶的形制和大小，安南国乐中使用的丐弹琵琶数量为一。

（3）琵琶在卤簿乐中的使用。

卤簿乐是在皇帝出行仪仗中演奏的一种音乐，也有一种比较通俗的名称：鼓吹乐。不管哪个朝代，天子出行的仪仗规格都是很高的，配备的音乐均有规定。仅形式区分就有大驾卤簿音乐、銮驾卤簿音乐、法驾卤簿音乐和骑驾卤簿音乐。除了音乐演奏的不同，其不同仪仗所使用的乐队也不同，常见的有七种乐队分类，如前部大乐乐队、导迎乐队、铙歌乐队等。虽然分类如此之多，但是这些乐队所使用的乐器却不繁杂，几乎全都是吹奏乐器和打击乐器。

虽然卤簿乐中使用的乐器多以方便行进时演奏的吹奏、打击乐器（如角、笛、云锣、拍板、杖鼓等）为主，但在清代画家徐扬创作的《乾隆南巡图》（图1-16和图1-17）中，可以看到琵琶的身影，据此可以推断，在宫廷雅乐的卤簿乐中有时也会使用琵琶。

① 赵尔巽.清史稿·志·卷八 [M].北京：中华书局，1977：3007.

2. 琵琶在俗乐中的使用

清代宫廷中使用的俗乐有很多，被封为"官腔"的戏曲、器乐合奏的十番乐、散乐百戏等都是清代宫廷娱乐活动的重要组成部分。清代俗乐中也使用琵琶。

（1）散乐百戏。

散乐百戏是中国古代由传统民间音乐、歌舞、技艺发展而成的多种艺术和娱乐表演品种的总称，不仅包括民间歌舞、器乐等，还包括角抵、武术、杂技、魔术、杂剧、杂耍等娱乐节目。散乐百戏是为了满足宫廷里的娱乐生活之需而被召进宫的，每逢重大节日，艺人从全国各地应召入宫，在宫廷或御花园进行表演。

清代震钧《天咫偶闻》卷七引《余墨偶谈》云：咸丰中，都门弹词有名八音联欢者。其法，八人围坐，各执丝竹，交错为用。如自弹琵琶，以坐左拉胡琴弦者为撇弦，己以左手为坐右鼓洋琴；鼓洋琴者以右手为弹三弦者按弦，弹三弦者以口品笛，余仿此……① 由此可见，琵琶在宫廷的散乐百戏中已出现，且是以独奏的形式出现的。

（2）清音十番。

清音十番的乐曲源自江南丝竹"十番"，由于演奏手法或乐器多种多样而得此名。在"十番"前冠以"清音"，则取"山水清音"的意思。宫廷认为民间音乐为"浊音"，为了区别于民间音乐，故取名为"清音十番"。清音十番属于宫廷音乐中的燕飨

① 震钧.天咫偶闻（卷七）[M].北京：北京古籍出版社，1982：175.

乐，在宫中的小型便宴上演奏。

清音各曲与蒙古乐曲、清音十番是并列存在的。乐器的记载是："清音人八名：汉筝一，三弦二，琵琶一，胡琴一，笛二，笙一。"[1]根据清道光二十四年（1844年）刊印的《礼部则例》记载，清音十番中使用的琵琶数量为一。

（3）西洋乐队。

西洋乐器传入清代宫廷的时间是顺治十三年（1656年），是荷兰使臣献来的一架古钢琴，直到康熙时西洋乐器才越来越多地传入宫廷，至乾隆时，西洋乐器在宫中的数量则大有增长，仿制乐器的工作也一直在时断时续地进行之中。[2]

更值得一提的是，清代乾隆时的宫廷中已经有了西洋乐队，该乐队的乐器配置包括：大拉琴（大提琴）1把，中拉琴（中提琴）2把，小拉琴（小提琴）10把，西洋箫（木管乐器）8件，象牙笛（竖笛）4件，琵琶、弦子（吉他曼陀林之类）7件，斑竹板（木琴）1件，笙（风笛）1件，铁丝琴（古钢琴）1件。[3]

（四）宫廷琵琶乐谱的缺失

根据文献记载，古代的琵琶乐曲有《陌上桑》《绿腰》《凉州》《安公子》《雨霖铃》《薄媚》《郁轮袍》《霓裳羽衣曲》等。现见文献记载的乐谱与曲目有：《敦煌琵琶谱》（933年），原藏于甘肃敦

① 万依，黄海涛.清代宫廷音乐 [M].北京：故宫博物院紫禁城出版社，香港：中华书局香港分局，1985：32.

② 温显贵.《清史稿·乐志》研究 [D].上海师范大学博士论文，2004：197.

③ 杨乃济.乾隆朝宫廷西洋乐队 [J].紫禁城，1984（4）.

煌莫高窟藏经洞，目前藏于法国国家图书馆。该琵琶谱曲目有《品弄》《又慢曲子西江月》《长沙女引》《撒金沙》等25首；唐代贺怀智《琵琶谱》一册；宋代琵琶谱见于清代姚燮（1805—1864年）晚期著作《今乐考证》中，其中记载了宋太宗（976—997年在位）所制《琵琶独弹曲谱诸调》，共15首（有曲名，无曲谱）。[①]

历史上关于宫廷音乐的文字记录很少，对于宫廷音乐声音的承载物"乐谱"的记录更是少之又少。首先，历朝历代的史官大多不懂乐谱，或者不屑于记录。其次，懂乐谱会乐谱的人都是乐师，身份卑微，没有记录乐谱的权力，即使乐师有乐谱，在等级森严的中国古代，他们的音乐资料也不容易被记录到宫廷的史料中，只能依靠"口传心授"的方式代代传递。到了清代乾隆年间，才增设朝廷乐章，填入宫廷乐谱，载入《律吕正义·后编》，这是从古至今一部比较完备的宫廷音乐书籍，使人们今日还能窥见宫廷音乐的大致面貌。

《律吕正义·后编》采用多种形式的记谱方式，如律吕字谱（钟谱）、宫商字谱（箫谱）、工尺谱（乐谱）和减字谱（琴谱），如图2-20所示。对乐器的单独记谱有打击乐器谱、弦乐器谱、管乐器谱等，未见有专门的琵琶部的乐谱。为了了解清宫廷琵琶谱的情况，可以从使用琵琶演奏的庆隆舞乐谱和番部合奏谱中去联想清代宫廷琵琶用乐的音响效果。

① 袁静芳. 中国琵琶艺术——《中国华乐大典·琵琶卷》序 [J]. 中国音乐学（季刊），2016（2）.

钟谱

箫谱

乐谱

琴谱

图 2-20 《律吕正义·后编》的记谱方式

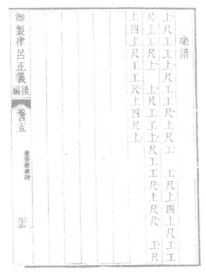

图 2-21 《律吕正义·后编》中的
庆隆舞乐谱

1. 雅乐乐谱

（1）庆隆舞乐谱。庆隆舞乐谱共九章，每章 20 句，每句 4 字。第一章到第九章抒写了满族祖先的历史，记录了从清太祖努尔哈赤到清世宗雍正为止的历代皇帝的赫赫战功，赞颂了先祖的伟大功德。庆隆舞乐谱（图 2-21）采用工尺谱记谱。由于在庆隆舞中会使用琵琶演奏，所以笔者推断在跳庆隆舞时会演奏这个琵琶乐谱。

（2）番部合奏谱《献江南》。番部合奏乐章除了引子之外，有 31 首。番部合奏所表现的内容丰富，将蒙古族的多种民间歌曲及舞蹈的特点融合在一起。其中，《献江南》（图 2-22）是合奏谱之一，采用工尺谱记谱。由于在蒙古乐中会使用琵琶演奏，所以笔者推断在蒙古乐的番部合奏时会演奏这些琵琶乐谱。

图 2-22 《律吕正义·后编》中的番部合奏谱《献江南》

2. 俗乐乐谱

《清会典事例》记载："道光三年档案载：十二月二十三日晚间，十番学在养心殿承《吉祥歌》《长春乐》《海青》《锦上花》。"由此可知，道光三年（1823 年）12 月 23 日，十番乐队在养心殿为皇上演奏，演奏的乐曲有 4 个，即《吉祥歌》《长春乐》《海青》《锦上花》。十番乐是以吹、拉、弹、打四类乐器为核心的乐队组合形式。在演奏中，笛子是主奏乐器，琵琶作为弹奏乐部的乐器之一，演奏时多以弹奏和音为主。

三、民间琵琶艺术的繁荣

清代民间音乐十分繁荣，受其影响，琵琶艺术在民间也得到了蓬勃发展。在民间，琵琶的形制是固定的。民间使用的琵琶外形与安南国乐亏弹琵琶相似，演奏方法多样化。琵琶不仅可以为民间音乐伴奏，还涌现出了很多琵琶独奏曲。此外，琵琶流派也初步显现。接下来先从琵琶形制的固定开始论述。

（一）琵琶形制的固定

根据民间资料的记载可知，民间琵琶的外形与宫廷琵琶一样，都是梨形、曲项、四弦。通过观察民间遗留的清代琵琶遗物可以看出，民间琵琶同样由匙头、曲首、背板、面板、轴、山口、象（相）、品、弦、覆手组成，如图 2-9 所示。

与宫廷琵琶的不同之处在于，民间琵琶的形态是固定的、统一的，整体的外形和大小接近于宫廷的安南国乐丐弹琵琶。

1. 民间资料的记录

《清稗类钞》是民国时期徐珂创作的清代掌故遗闻的汇编，从清代、近代的文集、笔记、札记、报章、说部中广搜博采，仿清代潘永因《宋稗类钞》体例编辑而成；记载之事上起顺治、康熙，下迄光绪、宣统。书中涉及内容极其广泛，举凡军国大事、典章制度、社会经济、学术文化、名臣硕儒、民情风俗、古迹名胜，几乎无所不有，对琵琶也进行了较为详尽的记录。

> 琵琶，一作批把，有四弦，刳桐木为之。曲首长颈，平面圆背，腹广而椭，内系细钢条为胆，面设四象十三品，犹琴之徽位，以为声音清浊之节也。《释名》谓其器本出于胡中，马上所鼓，推手前曰琵，引手却曰琶。旧皆用木拨，唐贞观中，裴洛儿始废拨用手，所谓搊琵琶者是也。今多有用六弦者。

根据书中记载可知，民间使用的琵琶有四弦，用桐木刳开制成；曲项长颈，面板平面背圆，琴腹大且为椭圆形，内有细钢条作胆；面板设有四象（相）十三品。

2. 清代琵琶遗物

琵琶是用桐木制成的，但木制品极不容易保存。幸运的是，清代作为中国最后的封建王朝，也是距今最近的朝代，世间还有清代琵琶遗物存在，可以让人们近距离地观察清代琵琶的样貌。

清代琵琶遗物表如表 2-4 所示。

表 2-4　清代琵琶遗物表

名　称	尺　寸	特　点
清代黑漆云龙纹琵琶（图 2-23）	长 98cm 四相十品	通体黑漆 纹有二龙戏珠图案 中央音乐学院杨大钧教授收藏
清代象牙镶嵌"张伯年"琵琶（图 2-24）	长 95cm 四相十品	背面有"张伯年"字样 中央音乐学院郝贻凡教授收藏
清代乾隆年间南音琵琶（图 2-25）	长 97cm 四相九品	背面有"落雁"字样
清代光绪年间南音琵琶（图 2-26）	长 93.5cm 四相十品	背面有"杏花村"字样
汤良兴家传清代琵琶（图 2-27）	四相十三品	著名琵琶演奏家汤良兴祖传
清代黑漆背嵌梅花纹琵琶（图 2-28）	长 97cm，宽 25.5cm 四相十品	—

 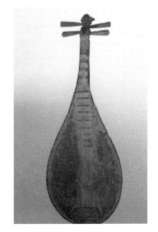

图 2-23　清代黑漆云　　图 2-24　清代象牙镶嵌　　图 2-25　清代乾隆年间南音琵琶
　　　　　龙纹琵琶　　　　　　　　　"张伯年"琵琶

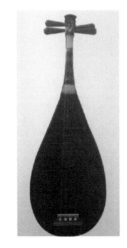 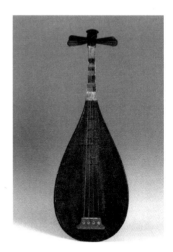

图 2-26　清代光绪年间　　　图 2-27　汤良兴家传　　　图 2-28　清代黑漆背嵌
　　　　　南音琵琶　　　　　　　　　清代琵琶　　　　　　　　梅花纹琵琶

　　从民间的文字记载和清代的琵琶遗物可以看出，清代已经
出现四相九品、十品、十三品的琵琶。最初传入中原地区的琵琶
只有四个音柱，从四柱到四相九品、十品、十二品、十三品经过
了千余年的历史衍变。四弦四柱一共可以弹奏 20 个音（4 个空弦
音），后来的四相十三品可以弹奏 80 个音以上，琵琶的演奏音域得
到了很大的提升。无论是从官方的正史记载，还是从民间的史料
记载都可以看出，琵琶在外形上已经趋于稳定，逐渐固定下来。

（二）演奏方法的多样化

　　清代民间琵琶可作为民间音乐的伴奏乐器。为了与各种不
同的民间音乐相融合，琵琶的演奏姿势改为在腿上垂直竖立和弹
奏，演奏技法也得到了丰富。为了与民间音乐融合，琵琶演奏姿
势和技法也开始向民间化发展。

1. 演奏姿势

琵琶的演奏姿势与形制是密不可分的，宋、元、明时期是琵琶形制和演奏姿势发展的过渡时期，是横抱拨片、竖抱手指演奏并序发展的时期，如图 2-29～图 2-31 所示。到了清代后期，琵琶形制的改变使琵琶在演奏姿势上也得以改变，琴身音箱变窄，演奏者可以将琵琶竖起来，右胳膊也不必再夹住琴腹，右手得以解放。

琵琶"相"和"品"的增加，极大地扩展了琵琶的音域。演奏者进行演奏时，左手不再局限于"柱"的位置，左手按弦来回幅度增大，演奏者会因按弦导致琵琶不稳定。为了解决这个问题，演奏者将琴底置于腿上，琴身靠于左肩，竖直起来，大大增加了演奏过程中琵琶的稳定性。左手、右手、腿这三个点在一个直线上，左手不用使用太多的力量来扶琴，左手手指可以自由地

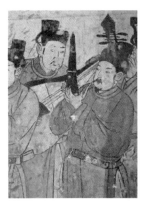

图 2-29　辽代宣化张世卿墓散乐图（局部）　　图 2-30　元代曲沃琵琶乐俑　　图 2-31　明代南城益庄王墓琵琶

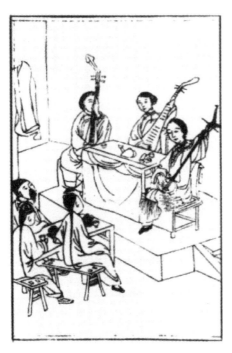

图 2-32　清代刻本中的"漱芳馆素卿歌俞调"图

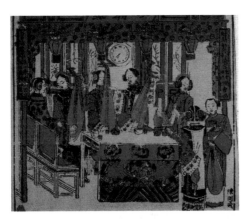

图 2-33　苏州桃花坞年画

按弦，这大大解放了左手，如图 2-32 所示。历史沿用的横抱姿势，因琵琶品相的增加而发生了重要变化。

2. 演奏方法

清代光绪、宣统年间，陈同盛绘制的苏州桃花坞《小广寒弹唱》（图 2-33）中，方桌后面有 5 位女演员：3 人弹琵琶，1 人拉二胡，1 人持拍板并敲击书鼓。桌前有 2 位女演员：1 人手持琵琶等待上场，1 人作演唱状，生动地反映了上海"小广寒"书馆演唱弹词的场面。画中琵琶演员右手采用指弹的方式演奏。

琵琶右手演奏是用五个手指替代一个拨片，在演奏技法上得到了空前的发展，如轮指、摭、分、扣勾搭等指法，形成了一套琵琶演奏指法谱（具体内容会在后文介绍），只有在用指弹的技法后才能获得这种音响，极大地丰富了琵琶音乐的表现力，使得琵琶曲目不断增加，推动了琵琶独奏艺术的发展，为琵琶

艺术走向新的高峰期奠定了基础。

（三）琵琶用乐的空前繁荣

宫廷中，琵琶为位高权重的皇族使用，宴会中为后宫妃嫔、王公贵族消遣使用。与宫廷不同，民间欣赏琵琶的热情空前高涨，除了文人墨客可以观赏琵琶演奏，普通民众也可以走进城市的茶楼、戏院欣赏音乐，尤其是在经济繁荣的南方地区，琵琶随着民歌、戏曲、说唱的流行而受到大众欢迎。与此同时，琵琶不仅作为伴奏乐器使用，琵琶独奏艺术也逐渐得到发展。下文通过琵琶在民间两个阶层（上流社会和普通人群）的使用来解释琵琶在民间的空前繁荣。

1. 琵琶在民间上流社会的使用

清代的等级阶梯分为皇帝、宗室贵族、官僚缙绅、绅衿、凡人、雇工人和贱民 7 个等级 ①。以宗室贵族 ②、官僚缙绅 ③、绅衿 ④ 为主的人群，组成了清代民间的上流社会，他们有权力、有势力，接受过良好的教育，属于社会地位比较高、财富拥有数量较多的群体。琵琶在民间受到上流社会的热烈欢迎，达官贵人家的小姐们、文采飞扬的文人墨客们，都会去观赏琵琶，有的富商还

① 经君健. 试论清代等级制度 [J]. 中国社会科学，1980（6）：149-171.

② 宗室贵族是仅次于皇帝的特权阶层，受到法律的特殊保护，有大量土地。

③ 官僚缙绅是指有官职或做过官的人，也包括一部分商人和致仕的官僚。他们结成地方势力集团，控制着广大的平民百姓。

④ 绅衿是指有功名而未入仕途的人，是仅次于官僚缙绅的特权等级，也是缙绅等级的预备群体。

会邀请琵琶名家定期举行"琵琶盛会"。在上流社会中，听赏琵琶既是一种音乐消遣，也是身份的象征。

（1）官宦缙绅。根据《申报》1879年9月22日的《琵琶盛会》报道（图2-34），每到春秋佳节，官宦家的小姐们会到苏州的狮子林欣赏琵琶。

> 苏州狮子林，相传为倪元镇之别墅，曲槛醇流、波光荡漾、仰望万峰，林立高接云霄。每当春秋佳日，士女来游，络绎不绝。本月初吉闻作琵琶会，先则衣香染袖，鬓影捎花及绣帏，既张么统初攒，或弹河满子，或

图2-34 《琵琶盛会》

谱郁轮袍，切切嘈嘈，有莫辨其为急雨为私语者，至于
碧玉芳龄，青楼妙选。但觉樱唇一启，草木皆春，蓉面
半遮，林泉生色，真飘飘乎，如游群玉之山，众香之国矣。
兹闻是月内尚拟续作胜墅，有志寻芳者盍往观乎。

苏垣狮子林曾经是倪元镇的私人别墅，当时只有地位较高的
人才能拥有私人别墅和花园，达官贵人家的小姐们可以进入狮子
林欣赏琵琶，自然是高贵身份的象征。

（2）文人雅士。根据 1878 年 11 月 15 日《申报》中的《和
龙湫旧隐琵琶篇为吴琴仙词史作并引》（图 2-35）一文的记载，文

图 2-35 《和龙湫旧隐琵琶篇为吴琴仙词史作并引》

人雅士和绅士中的一些人也会欣赏琵琶演奏。文中有这样的一段记载：

> 词史，余十年前旧识也，转徙申江，遂不复见，今自沪返，秋娘老矣。戊寅冬孟月夜，同人贾舫招游舟，泊桐桥，词史亦照是约，数年离别一见，黯然舟中。余弹琵琶唱新歌一曲，低回动人，爰即席赋赠是篇，以志我。

通过记载可知，作者与才情出众的词史多年后再度重逢，一同乘船夜游，并一同欣赏琵琶曲。由此可见，欣赏琵琶是当时文人会友的一种方式。

《申报》1884年2月21日的另外一篇报道《琵琶雅集》中记录：

> 申园左邻，今年新开印泉楼茶室，地方雅洁游人咸喜登临，闻月之念七日部礼拜六，该园主人拟集客之精于琵琶者联为雅会，想日暖风和茗余谈赋，竞拨鸣弦，各奏其技，当必有听而忘倦者，届期定有一番热闹也。

私人花园的主人在茶楼招募精于琵琶演奏的人，面向文人雅士开展琵琶雅集。当时花园的主人定是当地的名门望族，喜爱琵琶，所以才会邀请文人雅士到他的花园一同观赏琵琶演奏，以琴会友。由此可见，琵琶作为一种交流媒介在上层社会盛行。

（3）地方富绅。1888年5月19日的《申报》中一篇名为《琵琶盛会》的报道这样写道：

> 一曲稳弦，最足引人入胜，海上不缺少知音，而此举几乎等同于广陵散，则以阳春白雪曲高而和寡也。昨日见西园主人登广告在本报社，后在园内阁开设琵琶盛会，邀请陈君子俊以及雅擅四弦者，以今日起每日开弹，众人入厅，直至五月初十而止，想游目聘怀之余更足以赏心悦耳，雅人深致，不禁心向往之矣。

西园的主人是上海富绅，十分喜爱琵琶艺术，于1888年5月在西园的翰墨林举行琵琶盛会，邀请琵琶高手陈子俊等人演奏，慕名而至者云集，轰动一时，可见琵琶在当时受到了人们热烈的追捧和喜爱。

2. 琵琶在民间普通人群的使用

民间普通人群与上流社会不同，一般是在茶楼、戏院里欣赏琵琶演奏。茶楼和戏院作为民间的娱乐活动场所，经常表演各种民间音乐。因此，琵琶与多种民间音乐融合，成为一种大众化的乐器。根据演奏形式的不同，民间普通人群可以观赏到的琵琶演奏分为歌曲伴奏、器乐合奏和独奏三种。

（1）琵琶在歌曲伴奏中的使用。以歌唱为主的音乐形式有很多，如小曲、说唱、戏曲等。在这些音乐形式中，琵琶都是重要的伴奏乐器，下面一一介绍。

① 小曲。明清时期，"民歌"这一称谓还没有出现，通常将

流行于民间的歌曲称为"小曲"或"小唱"。因具有内容风格纯真、质朴的艺术特点，小曲深受广大人民群众的欢迎。不管在中国的北方还是南方地区，各处都可以听到小曲，流传度十分广泛。

在器乐伴奏方面，小曲的组合形式十分灵活多样，大致的组合规律可以总结为：北方地区多使用三弦、坠琴、四胡、八角鼓等乐器；南方地区则多选用琵琶、弦子、月琴、檀板等。清代李斗在《扬州画舫录》里记有"小唱以琵琶、弦子、月琴、檀板合动而歌"①。作为伴奏乐器，琵琶开始随着小曲出现在广大民众的视线中。在这一时期，琵琶借助其自身优美动听的音色、便于携带等特点，完美地满足了小曲所需的伴奏乐器的要求，成为在小曲中占据重要地位的伴奏乐器。

② 说唱。说唱是民间口传的歌唱艺术。现在中国民间流传的民族说唱艺术大约有 400 种，其中，在弹词、花调、四川清音的表演中都会用琵琶伴奏。

A. 弹词。弹词是一种古老的传统曲艺，是流行于中国南方，用琵琶、三弦伴奏的说唱文学形式。它起源于宋代的陶真和元代、明代的词话，开始出现于明代中叶，至清代极为繁荣，是清代讲唱文学中成就最高、影响最大、流传作品最多的。

　　弹词家普通所用乐器，为琵琶与三弦二事，间有用洋琴者，则以年齿尚稚，而发音清脆也。晚近彼业中之善琵琶者，首推步瀛。步瀛坐场子，逢三六九日，例必

① 李斗. 扬州画舫录 [M]//《续修四库全书》编委会. 续修四库全书. 上海：上海古籍出版社，1995.

于小发回时，奏大套琵琶一折。侪辈咸效颦焉，然终不能越步瀛而上之。[①]

根据《清碑类钞》的记录，弹词采用琵琶和三弦进行伴奏，有时也用扬琴（又称洋琴）。步瀛是有名的琵琶演奏员，能独奏琵琶大套曲（本部分后面有具体介绍）。

B. 花调。花调是杭州古老的曲种之一，在清代同治年间仍在杭州盛行。据清代范祖述的《杭俗遗风》记载，六月二十三日为火神诞日，杭州佑圣观中演敬神戏，各种演出亦盛："祀神用歌司打唱，夜则花调等书，通宵热闹，夜夜不绝。"《清稗类钞》中记载：

花调，杭州有之，介于滩簧、评话之间。以五人分脚色，用弦子、琵琶、洋琴、鼓板。所唱之书，均七字唱本，其调慢而且艳，每本五六回。[②]

C. 四川清音。四川清音原名"唱小曲""唱小调"，因演唱时多用月琴或琵琶伴奏，又叫"唱月琴""唱琵琶"，是流行于重庆、四川的曲艺音乐品种之一，大约产生于清乾隆年间，曲调大多数来源于民歌和小调。

琵琶在清音伴奏中更显其独特风格。它不仅要承担前奏、伴奏、尾奏的重任，而且常以领奏的地位出现在伴奏乐队中，还能以琵琶特有的技法填补、丰富唱腔，使之更加完美地塑造音乐

①② 徐珂. 清稗类钞.

形象。^①

③ 戏曲。中国戏曲主要是由民间歌舞、说唱和滑稽戏三种不同艺术形式综合而成的。它起源于原始歌舞，是一种历史悠久的综合舞台艺术形式，经过汉、唐到宋、金才形成比较完整的戏曲艺术。它由文学、音乐、舞蹈、美术、武术、杂技，以及表演艺术综合而成，有三百六十多个种类。它的特点是将众多艺术形式以一种标准聚合在一起，在共同具有的性质中体现其各自的个性。^②

A. 滩簧。滩簧是清代中期形成于江浙一带的戏曲剧种，有前滩与后滩之分。前滩移植昆剧剧目，将昆剧曲词加以通俗化；后滩取材于民间花鼓小戏，表演者三至十一人（须为奇数），分角色自操乐器围桌坐唱。

> 滩簧者，以弹唱为营业之一种也。集同业者五六人或六七人，分生旦净丑脚色，惟不加化装，素衣，围坐一席，用弦子、琵琶、胡琴、鼓板。所唱亦戏文，惟另编七字句，每本五六出，歌白并作，间以谐谑，犹京师之乐子，天津之大鼓，扬州、镇江之六书也。特所唱之词有不同，所奏之乐有雅俗耳，其以手口营业也则一。妇女多嗜之。江、浙间最多，有苏滩、沪滩、杭滩、宁波滩之别。杭滩昔有用锣鼓者，今无之。善琵琶者颇有

① 韩淑德，张之年.中国琵琶史稿（修订本）[M].上海：上海音乐学院出版社，2013：150.

② 李小球，陈光中.高中语文学考必备用书[M].长沙：湖南大学出版社，2011：236.

其人。晚近以来，上海流行苏滩，以林步青为最有名。[①]

B.平调。平调始于明末清初，发源于冀南武安一带，可能是由武安艺人以豫北淮调为基调，结合武安民间音乐、舞蹈演变而来的。平调的唱腔属梆子腔系板腔体，五声"徵"调式，俗称"平调梆子"。平调分文场和武场两大类：文场用二弦、二胡、笙、琵琶、月琴、梆子、唢呐等；武场中除一般普通打击乐外，还有具有平调特色的大锣、大铙、大镲、战鼓，称"四大扇"。

> 平调为乐曲之一种，有长歌行、短歌行等曲。其器有笙、笛、筑、瑟、琴、筝、琵琶七种，今绍兴有之。集六七人而唱之，七字句为多，曼声长歌，如《花有清香月有阴》，则听者所习闻，亦有道白。越女以其味淡声希，闻之辄厌。[②]

C.越剧。越剧在清咸丰年间发源于浙江嵊州，发祥于上海，繁荣于全国，流传于世界，在发展中汲取了昆曲、话剧、绍剧等特色剧种之大成，经历了从男子越剧到以女子越剧为主的历史性演变。越剧长于抒情，以唱为主，声音优美动听，表演真切动人，唯美典雅，极具江南灵秀之气，多以"才子佳人"题材为主，艺术流派纷呈。

清代后期，地方剧种蓬勃兴起，最典型的便是越剧，越剧采用小型乐队伴奏，有越胡、月琴、琵琶、三弦、笙、笛、鼓板等乐器。

①② 徐珂.清稗类钞.

综上可知，琵琶这一伴奏乐器以绿叶的形式衬托着我国各剧种朵朵鲜花的盛开。

（2）琵琶在器乐合奏中的使用。除歌唱伴奏外，器乐合奏中也常用琵琶，如弦索十三套、福建南音、江南丝竹、潮州音乐、十番锣鼓等。

① 弦索十三套。弦索十三套是中国民间器乐合奏，属弦索乐类乐种，因有十三套乐曲而得名，在清乾隆、嘉庆时代以前就已流行，后来，蒙古族文人荣斋将这些乐曲进行收集整理，于1814年完成，取名《弦索备考》（后文将具体介绍）。弦索十三套以琵琶、三弦、胡琴、筝等弦乐器为主。《弦索备考》分六卷十册。卷一为指法和汇集谱（相当于今天的总谱）；卷二至卷五是各种乐器的分谱，其中卷二（第二、三册）为琵琶分谱；卷六为工尺谱。

② 福建南音。南音也称"弦管""泉州南音"，是福建省闽南地区的传统音乐，有"中国音乐史上的活化石"之称。两汉、晋、唐、两宋等朝代的中原移民把音乐文化带入以泉州为中心的闽南地区，并与当地民间音乐融合，形成了具有中原古乐遗韵的文化表现形式。清代是南音发展的关键时期，创作出了大量的作品，南音馆林立，闽南一带千家万户丝竹管弦，盛况空前。

南音中的主要乐器之一琵琶被称为"南琶"，一直沿袭着唐代的横抱姿势（图 2-36），又称"横抱琵琶"（图 2-37）。南琶保存着"双开凤眼，颈窄腹扁，覆手大，山口高"的唐代规格，

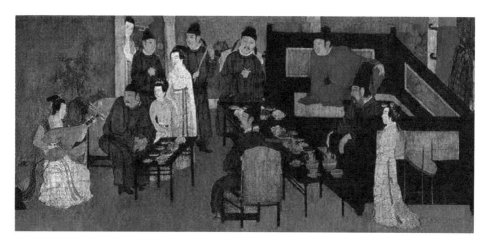

图 2-36　唐代《韩熙载夜宴图》

又保留了明代四弦、四象（相）、九徽（品）的形制，称"四相
九宫"。

③江南丝竹。江南丝竹是流行于江苏南部、浙江西部、上
海的丝竹音乐的统称，因乐队主要使用二胡、扬琴、琵琶、三
弦、秦琴、笛、箫
等丝竹类乐器组成
而得名。清末民初，
江南地区就已经有
演奏丝竹乐的组织
"文明雅集"，之后
相继出现了"钧天
集""清平集""雅歌
集"等。

图 2-37　南音琵琶演奏图

19世纪初，作为江南丝竹音乐的发源地、流传地和发祥地的浙江北部杭嘉湖地区，丝竹音乐活动发展迅速，十分活跃，到清道光年间（1821—1850年）已具规模。《嘉兴府志》^①中曾有"采苏杭之丝，截洞庭秀竹，变吴越佳音，集弦索精粹，江南有丝竹者也"的记录。当时，平湖的"合计清音社"和嘉兴的"金声奏"已有几代传承。平湖派琵琶宗师李芳园是李氏第五代传承人，李氏五代不但是琵琶玩家，而且是演奏清音的高手。^②近现代不少琵琶名家早年即濡染于丝竹音乐，成为丝竹音乐的行家里手，推动着丝竹音乐的传承和发展。

丝竹音乐的曲子与琵琶曲有着千丝万缕的联系。丝竹音乐，因为乐器的不同，故习惯形成若干分谱，有三弦谱、二胡谱、琵琶谱、笛谱、箫谱等，这使许多丝竹乐均可改为某种器乐之独奏曲。许多琵琶曲也就是这样从丝竹音乐中剥离出来的。不仅如此，许多琵琶曲也被改编成丝竹曲。^③

④ 潮州音乐。潮州音乐简称潮乐，是主要流传于广东潮汕地区的传统音乐。潮州市是潮州音乐的中心和发祥地，其源头可追溯到唐宋之际，至明清时期发展成熟。它源于当地民歌、歌舞、小调，并吸收弋阳腔、昆腔、秦腔、汉调、道调和法曲诸乐的素材，兼容并蓄，自成一类。潮州音乐的主要特点是古朴典雅、优美抒情。

① 许瑶光，吴仰贤，等.嘉兴府志.

② 高澄明.浙派江南丝竹音乐传承与创新的实践 [J].北方音乐，2018（24）.

③ 韩淑德，张之年.中国琵琶史稿（修订本）[M].上海：上海音乐学院出版社，2013：156.

潮州音乐是潮汕地区民间音乐总的称谓，包括潮州大锣鼓、潮州小锣鼓、苏锣鼓、潮州丝弦乐、笛套锣鼓、细乐、庙堂音乐等。其中的细乐是以琵琶、筝、小三弦三种乐器为主的组合形式。潮州琵琶与南音琵琶一样，都有着古老的传统，直至20世纪40年代至50年代，还保持着横抱的姿势与下出轮的技法。清代中叶以前，潮州琵琶被视为高雅乐器，仅在少数上层知识分子当中流传，没有普及到群众中去。①

⑤十番锣鼓。十番锣鼓又叫十番鼓，是一种器乐合奏名，因演奏时轮番使用鼓、笛、木鱼等十种乐器而得名；兴起于明万历时，今仍流行于苏、浙、闽等地；初以打击乐器为主，后也杂以多种管弦乐器；种类因时因地而异，所用乐器也有不限于十种者。清代钱泳《履园丛话》记载：“忆于嘉庆己巳年（1809年）七月，余偶在京邸，寓近光楼，其他与圆明园相近。景山诸乐部演习十番笛。每于月下听之，如云敖叠奏，令人神往。”

十番鼓的主要乐器为鼓和笛，根据清代李斗所著《扬州画舫录》的记载，十番鼓中所用乐器有笛、管、箫、三弦、提琴、云锣、铴锣、木鱼、檀板、大鼓十种，后来也用笙、小唢呐、二胡、柳胡、琵琶、点鼓、同鼓、板鼓等。由此可知，十番鼓是以吹管乐器、打击乐器为主，以弦乐器为辅的民族器乐形式，琵琶也参与其中。

（3）琵琶独奏艺术的盛行。清代后期，琵琶经过为乐队合

① 韩淑德，张之年.中国琵琶史稿（修订本）[M].上海：上海音乐学院出版社，2013：156.

奏，为说唱、戏曲伴奏的磨炼，逐渐脱颖而出，发展成为一种独立的乐器。与此同时，许多琵琶独奏曲和著名琵琶演奏家陆续走入大众视野。

① 国内琵琶独奏的盛行。《益闻录》中的《甲申中秋夜登也是茶楼听周君永纲弹琵琶赋此赠之并序》（图 2-38）一文记载：

图 2-38 《甲申中秋夜登也是茶楼听周君永纲弹琵琶赋此赠之并序》

周君永纲，浙宁豪士也，性耿直，喜风雅，爱古玩，尤擅琵琶，与余为缟纻交，十余年如一日，前因遣秋无计，借四马路也是茶楼为琵琶会所……香泥滑滑雨濛濛，抱得闲情问碧翁，为底今宵少明月，嫦娥深锁广寒宫，铜琵铁板大江东，一曲登场命世雄，抹袖拨弦音韵活，坡仙君可继高风，慷慨胸襟气本豪，功夫岂仅郁轮袍，茶楼四面灯如海，弦索声中滚怒涛，敌手无人敢上台，声名藉藉播江隈，周郎绝调今难继，莫笑区区小技来。

《申报》中的《琵琶考》(图 2-39) 一文记载：

　　五六年前，于泰和馆为仓山旧主祝寿时，曾闻同乡

图 2-39 《琵琶考》

四明周君永纲快弹一曲，然而，时人多声难，不能尽其所长，听者亦不得其妙。前数载，西园有琵琶会，然弹者止陈君子俊一人……闻其弹将军令一套……弹夕阳箫鼓一阕……周君曰：此曲即浔阳江上商妇所弹之调……复弹十面，诚有铁骑突出刀枪鸣之致，既而调弦转轴，更弹普安咒……鼓平沙一曲……

根据《益闻录》和《申报》的记载，当时周永纲和陈子俊已经是小有名气的琵琶演奏家，《将军令》《夕阳箫鼓》《十面埋伏》等独奏乐曲是当时演出的常用乐曲，琵琶在当时已然成了一门独奏艺术。继琵琶独奏兴盛后，琵琶谱（后文将具体介绍）和琵琶流派（后文将具体介绍）的形成更促使琵琶艺术向完整、独立的方向发展。

② 琵琶在对外交流中的使用。自古以来，音乐交流都是中外文化交流的一部分。清代，西方的钢琴、小提琴等乐器逐渐进入中国，西洋乐队已在宫中得到赏用。以琵琶为代表的中国传统乐器也陆续走出国门，在对外交流中起到了作用，不仅提高了我国乐器在世界上的影响力，也促进了中西音乐文化的交流。

在清代张德彝的航海述奇系列 [①] 记录了琵琶在国外的交流与传播。

《再述奇》记载：同治八年（1869 年）三月，"十四日……通

① 张德彝（1847—1918 年），又名张德明，一生 8 次出国，每次出国都写下详细的日记，依次成辑《航海述奇》《再述奇》《三述奇》《四述奇》，直至《八述奇》，共约 200 万字。

城向无丐者，间有二三十孩乞食于市，或捑胡笳或弹琵琶，闻皆来自意大利国。"①

《四述奇》（1876—1880年）记载："十六日……听乐于阿拉柏堂……当晚作乐者百余人，所演多琵琶胡笳二种。左立歌女，着白衣，肩横绿带者，一百五十名；右立歌女，着白衣，肩横红带者，亦一百五十名。又正中左右，共立男子歌唱者千余名。通堂容二万二千人。而是日听乐者，男女老幼不下一万数千人。阵阵歌唱诵经，乐声震耳。"②

《五述奇》（1887—1890年）记载：光绪十三年（1887年），"十一月二十一日……在福来得立街第二百一十八号匡阔尔的亚园看杂耍……所演三大节共一十六场。其中卖艺者，幼女居多……再则二丑作乐，用自造之小胡笳、小琵琶，长皆五六寸，声调幽雅新奇……"③光绪十五年（1887年）五月，"十四日……英人卜克森夫妇帖请在家茶会……下楼入园，地颇广阔、花木葱茏。林中有女宾三十余人，横坐三排。弹琵琶，鼓月琴，各十五六人。宫商合奏，音调可闻……"④

（四）琵琶独奏乐谱的出现

琵琶谱的产生时间晚于琵琶乐器和乐曲，最早的琵琶谱可追溯到唐代，如《敦煌琵琶谱》《三五要录》等。琵琶谱产生的高峰

① 张静蔚. 中国近代音乐史料汇编 [M]. 北京：人民音乐出版社，1998：9.
② 张静蔚. 中国近代音乐史料汇编 [M]. 北京：人民音乐出版社，1998：18.
③ 张静蔚. 中国近代音乐史料汇编 [M]. 北京：人民音乐出版社，1998：30.
④ 张静蔚. 中国近代音乐史料汇编 [M]. 北京：人民音乐出版社，1998：51.

期在清代，这一时期宫中虽然没有琵琶谱，但民间出现了很多琵琶谱。按照发行方式，琵琶谱分为演奏家亲手制作的手抄本和印刷出版的刊印本。清代的刊印本比手抄本刊行得晚。最早的手抄本《一素子琵琶谱》发行于1762年，第一份刊印本华氏《琵琶谱》发行于1818年。当时所有的琵琶谱都是工尺谱记谱，乐曲既有篇幅长的琵琶大曲，也有简短干练的琵琶小曲，而且大部分琵琶谱中都详细记载了右手演奏方法。这些琵琶谱的出现，促进了作为独奏乐器的琵琶艺术的发展，不仅标志着琵琶正式作为独奏乐器，还直接影响了琵琶流派的形成和发展。

1. 手抄本

清代琵琶谱多以手写谱形式出现，除了最早出现的《一素子琵琶谱》外，还有多本琵琶谱。

（1）《一素子琵琶谱》。《一素子琵琶谱》完成于乾隆年间（1762年），由一素子（笔名，实名不详）编纂。乐谱分为：古调八首（谱中称为"八操"），如《锦上添花》《张生游寺》（三弦共此）、《霸王卸甲》（又名《四面埋伏》琵琶专用）等；新调六首，如《娇容三变》(通《凄凉古调》)、《昭君出塞》(通《石上流泉》)、《秋灿芙蓉》(通《思春》)等。《一素子琵琶谱》中不但有众多的曲目，还有详细的指法，分为右手指法21个、左手指法11个。

一素子在琵琶演奏及理论方面的造诣十分高深，例如，他在《援琴三辩》中谈到谱版的重要性时说道："琴者，贵在音，音出自法，法属谱，谱重板……虽长江大河而板有一定之数，不可妄

自增减以贻误世。" ①

（2）《弦索备考》。荣斋等人编著，乐谱抄于嘉庆甲戌年间（1814 年）的《弦索备考》，是一份弦索合奏谱（图 2-40），各种乐器用分谱形式记写。该谱原为待刊本，但未能刊印出版。全书共分六卷（共十册），其中第二卷（第二、三册）为琵琶分谱，收有《十六板》《琴音板》《清音串》《平韵串》《月儿高》《琴音月儿高》等 11 曲。

《弦索备考》琵琶指法设计十分严谨，有把位（分为项、中、

图 2-40 《弦索备考》合奏谱

① 韩淑德，张之年.中国琵琶史稿（修订本）[M].上海：上海音乐学院出版社，2013：164.

下）字音的高低记法、弦序代号、空弦（散音）记法、起止记法；右手指法有分、扣、扫、大扫、挑爪、勾搭、轮指等 10 个；左手指法有粘、吟、慢吟、带、推起、纵起、撞、进等 17 个。

（3）《檀槽集》。谱集记有"清道光二十二年（1842 年）云间（今上海市松江区）张兼山抄"的字样。1979 年，傅雪漪先生在中国艺术研究院戏曲研究所资料室待编目的书谱中，发现了已故收藏家傅惜华的藏书《檀槽集》，当即抄录了其中的《夕阳箫鼓》《平沙落雁》《陈隋调》，以及《渔舟唱晚》《鱼跃鸢飞》《十里红》等九首小曲。原抄本《檀槽集》已不知下落，有待进一步查找，现在能见到的只有傅雪漪先生的转抄谱。[①]

图 2-41 《闲叙幽音琵琶谱》

（4）《闲叙幽音琵琶谱》。乐谱抄于咸丰庚申年（1860 年），落款"上洋兰馨室藏版"，原为一份待刊本的手稿。《闲叙幽音琵琶谱》（图 2-41）是一本汇集而成的琵琶谱，其中有华氏《琵琶谱》的部分文板乐谱，以及鞠谱《海青》，还有当时在民间广为流传的《陈隋调》《慢商音》等乐谱。乐谱前列有"凡例""新增凡例""华谱指法""鞠谱指法""琵琶图式""手指讳号"等。该谱录有华氏《琵琶谱》和鞠谱两种指法。[②]

（5）《琵琶谱》。此谱集封面右上方写有"琵

————————
①② 陈泽民.陈泽民琵琶文论集 [M].北京：中央音乐学院出版社，2013：343.

琶谱"三字，封面左方写有"光绪二十四年（1898 年）岁次戊戌巧日订"的字样，封面署名"邱怀德"。乐谱收有《夕阳箫鼓》《十面埋伏》《霸王卸甲》三曲。乐谱前列有"目录""右手指法之用例""左手指法之用例"（以上左、右手指法只列符号及其名称，无文字说明）、"琵琶上贴九卿字"（"上贴"指琵琶品位，"九卿"指品位上正调音阶的九个唱名）、"琵琶图"及"琵琶构造各部位的名称"图，另外还有"序"文，署名为"沔溪彭城趾庭传授，河南水堂抄录"字样。[①]

2. 刊印本

琵琶刊印本的出现比手抄本晚得多。清代刊行的琵琶谱只有两卷，分别为华氏《琵琶谱》（图 2-42）和李氏《南北派大曲琵琶新谱》（图 2-43）。

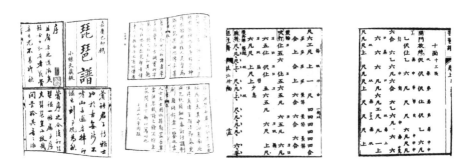

图 2-42 华氏《琵琶谱》

① 陈泽民.陈泽民琵琶文论集 [M].北京：中央音乐学院出版社，2013：344.

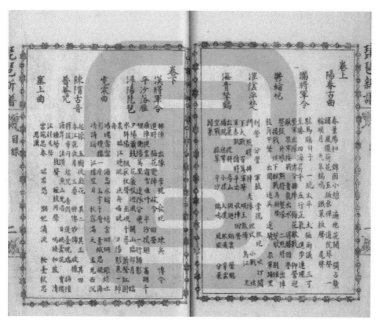

图 2-43　李氏《南北派大曲琵琶新谱》

（1）华氏《琵琶谱》（又名《华氏谱》）。参与华氏《琵琶谱》编订的有华秋苹、华芝田、薛愚泉、华映山、华子同、华文模、蔡开基、陈梅樽、裘晋声、朱右泉。华子同在为华氏《琵琶谱》所作跋中说："今世之所弹者率多新声，而古调实所罕见。令人听之而不知其趣之所在也，夫琵琶虽音律中之小技，而亦必有所传者，殆亦与琴无异焉。余集古曲编为三卷，其中派有南北，俱得真传。至指法节奏，更与兄秋苹细加参订，付诸剞劂。"[1]

全书共收录琵琶小曲 62 首、大曲 6 首，其数量在当时是相

① 陈泽民. 陈泽民琵琶文论集 [M]. 北京：中央音乐学院出版社，2013：344.

当可观的，就其乐曲的内容而言，更为可贵。如北派传谱之《十面埋伏》、南派传谱之《霸王卸甲》都成为后世琵琶音乐中的经典名曲（关于南北派，后文将详细论述）。

华氏《琵琶谱》的另一重要功绩在于，它首次规范了完整的琵琶指法符号。华氏对于琵琶指法的编订下了很大的功夫。华秋苹所订的指法符号在当时来说是极其丰富的。右手指法有空、弹、挑、勾、摇、夹弹、双、分、扣、摭、提、勾搭、拂、扫、轮指。轮又分单轮、双轮、长轮、满轮、勾轮、扣轮、扫轮、吟揉轮、双单轮、双双轮、双长轮。左手指法有泛音、吟揉、带、擞、打、推、煞弦、绞弦、双分、绞四弦、绞三弦。左右手指法已达 30 多种，而且每种指法均有弹奏方法，及其应达到的音响效果的一些细致说明。[①]

（2）《南北派大曲琵琶新谱》。清光绪二十一年（1895 年）由上洋赐书堂印制的《南北派大曲琵琶新谱》，由于是"平湖李芳园先生校正"，所以又称《李芳园琵琶谱》或《李氏谱》。乐谱刊载了琵琶大曲 13 首，如《阳春古曲》《满将军令》《郁轮袍》《淮阴平楚》《海青》等。《李氏谱》的主要特点与贡献在于：首先，它是记载南北琵琶大曲最多的乐谱，其中除《十面埋伏》《将军令》《霸王卸甲》《海青拿鹤》《普庵咒》5 首乐曲首见于华氏《琵琶谱》外，其余 8 首大曲均是首次出现，是李氏父子历时数十载苦心研究与汇集的成果；其次，它在吸收前辈大曲的基础上，立有新意，大胆创新，丰富了琵琶演奏技法。

清代琵琶谱统计表如表 2-5 所示。

① 韩淑德，张之年.中国琵琶史稿（修订本）[M].上海：上海音乐学院出版社，2013：170.

表 2-5　清代琵琶谱统计表

类　别	谱　　名	时　　间	曲　　目	记　谱
手抄本	《一素子琵琶谱》	乾隆年间（1762 年）	14 首（古曲 8 首，新曲 6 首）	工尺谱
	《弦索备考》	嘉庆年间（1814 年）	13 首（琵琶分谱 11 首）	工尺谱
	《檀槽集》	道光年间（1842 年）	11 首	工尺谱
	《闲叙幽音琵琶谱》	咸丰年间（1860 年）	20 首	工尺谱
	《琵琶谱》	光绪年间（1898 年）	3 首	工尺谱
刊印本	华氏《琵琶谱》	嘉庆年间（1818 年）	68 首（小曲 62 首，大曲 6 套）	工尺谱
	《南北派大曲琵琶新谱》	光绪年间（1895 年）	13 套大曲	工尺谱

清代琵琶曲目统计表如表 2-6 所示。

表 2-6　清代琵琶曲目统计表

谱　　名	分类	曲数	曲　　名
《一素子琵琶谱》	古曲	8 首	《锦上添花》《张生游寺》《霸王卸甲》《狮子滚球》《平沙落雁》《龙凤飞舞》《炮打襄阳》《鱼戏春水》
	新曲	6 首	《娇容三变》《昭君出塞》《秋灿芙蓉》《月映西湖》《杨妃醉舞》《金巢银匙》
《弦索备考》	琵琶分谱	11 首	《十六板》《琴音板》《清音串》《平韵串》《月儿高》《琴音月儿高》《普庵咒》《海青》《阳关三叠》《松青夜游》《舞名马》
《檀槽集》	—	11 首	《夕阳箫鼓》《平沙落雁》《陈隋调》《渔舟唱晚》《鱼跃鸢飞》《十里红》等

谱　　名	分类	曲数	曲　　　名
《闲叙幽音琵琶谱》	—	20首	《六板》《老八板》《慢三音》《十面埋伏》《将军令》《霸王卸甲》《海青》《月儿高》《陈隋》《普庵咒》《平沙落雁》《夕阳箫鼓》《紧中慢》《普庵咒》（锡山杨廷果作）《高尖》《三跳涧》《雨打芭蕉》《玉树临风》《三通鼓》《肆合》
《琵琶谱》	—	3首	《夕阳箫鼓》《十面埋伏》《霸王卸甲》
华氏《琵琶谱》	小曲	62首	《思春》《昭君怨》《雨打芭蕉》《三跳涧》《四字》《清平词》《三通鼓》《小月儿高》《步步高》《平沙落雁》《紧中慢》《渔舟唱晚》《蝶恋花》等
	大曲	6首	《将军令》《霸王卸甲》《海青拿鹤》《月儿高》《普庵咒》《十面埋伏》
《南北派大曲琵琶新谱》	大曲	13首	《阳春古曲》《满将军令》《郁轮袍》《淮阴平楚》《海青拿鹤》《普庵咒》《平沙落雁》《霓裳曲》《浔阳琵琶》《陈隋古音》《汉将军令》《塞上曲》《青莲乐府》

（五）琵琶流派的形成

所谓"流派"，必然需要各具优点和特色，自成一派。一是在演奏技法上有独创，有高深的艺术修养及丰富的表演力；二是对乐曲的体会和处理有精辟的见解、艺术上的再创造，以及在曲目上的再创新；三是师承问题，有好的老师把自己的精湛技艺和艺术风格毫无保留地传授给学生，一传再传，源远流长。清代后期，琵琶流派逐渐形成，也正是受到这三方面的影响。

1. 琵琶流派形成的基础

清代以后，琵琶演奏改为竖抱方式，且用手指直接弹奏，多

使用四相十品、十三品的琵琶，这极大地丰富了琵琶的演奏指法。右手特有的轮指技法与左手的推、拉、吟、揉等指法已成为琵琶演奏的特色技法。据粗略统计，琵琶左右手演奏技法多达五六十种，极大地丰富了琵琶音乐的表演力。

琵琶手写谱的问世、刊印谱的出版，标志着琵琶不仅可以作为合奏乐器为民间音乐伴奏，更标志着琵琶作为独奏乐器逐渐在传统音乐中崭露头角，为形成琵琶艺术流派奠定了夯实的音乐基础。

明清之际，涌现出了一大批高水平的琵琶演奏家，如汤应曾、白在湄、杨廷果、步瀛、周永纲、王君锡、陈牧夫、一素子、鞠士林、陈子敬、华秋苹、李芳园等。这些演奏家在长期的琵琶演奏中，形成了自己的演奏风格，拥有各自擅长的演奏曲目，被群众接受、喜爱与承认，并吸引了志向相投的学徒。他们把自身技艺教授给学生，不仅培养了更多的琵琶演奏家，还为琵琶流派的形成奠定了坚实的人才基础。图 2-44 为周永纲在琵琶雅集上演奏。

2. 琵琶南北两派的形成

由于具备了基础条件，清代开始出现琵琶流派。最早的琵琶流派分为北派和南派。

（1）北派。北派又称直隶派，奠基人王君锡为直隶人，与南派创始人陈牧夫为同时代人，由于琵琶艺术高超而成为北派的创始人。他擅弹抒情柔美的文板《平沙落雁》、雄壮奔放的武板《野马跳涧》和大曲《十面埋伏》。他的传谱有西板十二曲、大曲

图 2-44　周永纲在琵琶雅集上演奏

《十面》和杂曲《普庵咒》等。

　　清代文学家姚燮所著的《今乐考证》中录有《燕京王君锡派琵琶曲目》，由此可以看出王君锡在中国琵琶艺术史上的地位与贡献。

　　（2）南派。南派又称浙派，创始人陈牧夫，为浙江人，在琵琶艺术上取得了巨大成就。他因弹奏文板《昭君怨》、武板《步步高》及大曲《月儿高》和《海青》而闻名。他的作品有浙西板

正调 49 首，以及《月儿高》和《霸王卸甲》等 6 首大曲，后经嫡传弟子华秋苹修改、刻版、印刷而闻名于世。

南北两派早在乾隆年间就已形成，真正区分开是 1819 年无锡华秋苹用工尺记谱，首次编订刊行《南北二派秘本琵琶谱真传》。清末以后，北派琵琶演奏艺术的发展较为迟缓，并渐渐失去影响，南派琵琶演奏艺术继而广泛兴起。其发展主要集中在东南沿海的江、浙一带，在吸收了北派琵琶艺术传统的同时，江南各地以世传和师传关系建立起了各种演奏风格和演奏曲目，逐渐形成了主要以地域为界定的无锡派、平湖派、浦东派、崇明派、上海派等近代琵琶演奏流派[①]。南北两派形成于清代，逐渐发展壮大是在清末以后，关于后续琵琶流派的发展、传承将在第三部分进行详细论述。

四、小结

通过对清代宫廷琵琶的研究可知，宫廷琵琶根据外形和用乐的差异分为庆隆舞乐琵琶和安南国乐丐弹琵琶两种。安南国乐丐弹琵琶除了尺寸小一点、没有月牙音孔外，其余部分与庆隆舞乐琵琶差别不大。虽然没有关于宫廷琵琶演奏的文献记载，但通过宫廷音乐图片可以推测：演奏宫廷琵琶时不是横抱、拨片演奏，而是竖抱、用手指演奏。在目前可以确认的琵琶相关画作中，由

① 樊愉.琵琶艺术的发展历史及近代琵琶流派简述 [M]// 中国民族管弦乐学会.华乐大典（琵琶卷）.上海：上海音乐出版社，2016：154.

于多为卤簿仪仗场景，所以大多为站立演奏琵琶。

受宫廷雅乐及俗乐的影响，琵琶音乐也有雅乐和俗乐之分。用于祭祀、宴飨和卤簿仪式的音乐被视为雅乐，而从民间引入宫廷的散乐百戏、清音十番及西洋乐队使用的音乐则被视为俗乐。只有宴会上安南国乐演奏使用的是丐弹琵琶，其他雅乐用的都是庆隆舞乐琵琶。由于民间俗乐的影响，宫廷琵琶演奏也出现了独奏的形式。由此可以看出，宫廷琵琶也曾呈现出民间俗语化的趋势。

目前存有的宫廷琵琶乐谱寥寥无几，但通过《律吕正义·后编》的记载，可以确认宫廷音乐多为合奏乐，很难找到专业的琵琶谱。由此可见，宫中琵琶大多被用作伴奏乐器，为乐曲提供和音伴奏。只有偶尔在宫廷宴会上演奏民间散乐百戏时，才会出现琵琶独奏。因为没有有关演奏乐谱的文献资料，所以无法知道当时琵琶乐师演奏的乐谱是什么，推测是以当时民间流行的琵琶曲居多。

通过对清代民间琵琶的考察，可以看出民间琵琶的形制已经发生了变化。首先，琴身整体变长，音箱整体变窄，从宽梨形逐渐变成窄梨形，琴颈逐渐变宽变长。其次，这时期的琵琶也是曲项，但是其相的弯曲程度不及隋唐琵琶那么大，弯曲角度逐渐由向后90°弯曲变为向后45°弯曲。用"相"和"品"代替了"柱"，音位增多，扩展至四相十品、十三品。虽然四相十三品的琵琶已经出现，但在实际的演奏中，还是以四相十品琵琶为主流。演奏方法更是发生了突飞猛进的变化，左右手的演奏方法

多达三四十种，且出现了轮指、推、拉等具有琵琶特色的演奏指法，形成了专门的琵琶演奏指法谱。

民间使用琵琶音乐的方式丰富多样，琵琶不仅在合奏中被用作伴奏乐器，与说唱文艺或戏曲或器乐合奏相融合，还成了独奏乐器，活跃在茶馆、戏院等场所，备受各个阶层人群的欢迎。另外，在对外文化交流中，琵琶也起到了"文化使者"的作用，促进了中西音乐的发展。民间琵琶手抄本和刊印本的大量出现，使作为独奏乐器的琵琶在中国传统音乐界屹立不倒并持续发展。随着琵琶谱的大量刊行，出现了一大批杰出的琵琶艺人及演奏家，推动了琵琶南北流派的形成，进一步促进了琵琶艺术的繁荣。南派琵琶的繁荣发展为 20 世纪初琵琶的发展奠定了坚实的音乐基础。清代民间琵琶艺术的发展对近代琵琶的发展起到了积极的决定作用。

清代琵琶使用情况统览表如表 2-7 所示。

表 2-7　清代琵琶使用情况统览表

分　类			名　称	琵琶使用数量
宫廷音乐	雅乐	祭祀乐	堂子祭（月祭、浴佛、杆祭、马祭）	各 1
			朝祭	1
		宴飨乐	庆隆舞乐	8
			安南国乐	1
			蒙古乐（番部合奏）	1
		其他	卤簿乐	1
	俗乐		散乐百戏	不详
			清音十番	1
			西洋乐队	不详

分　类			名　　称		琵琶使用数量
民间音乐	伴奏	歌曲伴奏	小曲	—	—
			说唱	弹词	1
				花调	1
				四川清音	1
			戏曲	滩簧	1
				平调	1
				越剧	1
		乐器合奏	弦索十三套		1
			福建南音		1
			江南丝竹		1
			潮州音乐		1
			十番锣鼓		1
	独奏	国内	北派：王君锡		—
			南派：陈牧夫		
		国外	对外交流		

民国时期琵琶艺术的专业化进程

1912 年 1 月 1 日，中华民国成立，中国最后一个封建王朝——清朝灭亡。直到 1949 年，中国大陆一直处于国民党政府的统治之下。在这个国家动荡的时期，国民党政府在文化上沿袭了封建传统模式。但是，先进的知识分子们掀起了一场新文化热潮，一时间，全国以大中城市为主，各种新文化事业兴起、新的音乐社团成立以及各类报刊和出版物的发行，使中国传统音乐朝着一个崭新的方向继续发展。

　　琵琶艺术顺应时代的发展，形制上展开改良，演奏技术不断丰富，不仅顺利融入民间新型音乐社团，还进入学校音乐教育中，逐步向专业化迈进。本部分将从民国琵琶艺术的社会背景、琵琶流派的演变、琵琶音乐的使用和琵琶课程建设等方面的发展进行讨论，从而揭示琵琶专业化的进程。

　　本部分还将探讨民国时期琵琶艺术的特点。民国琵琶是在继承了清代琵琶的基础上发展的，尤其是在继承南北两派琵琶的基础上进行分化发展。受西方音乐思潮的影响，近代琵琶艺术开启了崭新的一页。

一、民国琵琶艺术的社会背景

　　20 世纪初的中国属于半殖民地半封建社会，西方列强大力对华进行文化输出，引起中国文化的转型，音乐艺术作为文化的一部分也不例外。心怀壮志的音乐家们为拯救和发展民族音乐，提

出"改进国乐"的口号，力图走出一条具有中国气魄、中国风格的新音乐道路。身在这个时代浪潮之中，琵琶艺术也走上了新的发展道路，一大批琵琶艺术家分别在曲谱整理、新曲创作技法、创新记谱方法、乐器改良、演奏方式对外交流等方面进行探索，为琵琶艺术适应时代的发展做出了不懈的努力。

随着十二平均律的采用，20世纪20年代至30年代的许多琵琶演奏家（如王露、刘天华、程午加等）都在尝试对琵琶进行改良，并取得了可喜的成果。琵琶经历了从四相九品、十品，改为四相十三品，到六相十八品，再到如今的六相二十四品和六相二十五品，完成了由古代琵琶到现代琵琶的演进历程。

20世纪初以"学堂乐歌"为代表的新音乐兴起，不仅将简谱运用到歌曲记谱当中，还将西方基本音乐理论和作曲技巧运用到乐曲创作中。受此影响，刘天华开始对琵琶记谱进行改良，将最早的工尺谱用简谱和五线谱记录下来。刘天华认为，乐谱是与西方各国音乐沟通的一个重要方式，必须使用各国听得懂、看得懂的方式来记录。他还运用西方的作曲技法创作了3首琵琶曲。

同样是受到"学堂乐歌"的影响，我国的音乐教育几乎照搬了西方的模式，民族音乐的教育没有得到足够的重视。在五四运动期间，蔡元培先生主张"思想自由，兼容并包"，于1927年与萧友梅等人一起创立了中国第一所专业音乐院校——上海"国立"音乐院。此院校完全按照德国专业音乐教育体制而建立，依照德国音乐学校的授课方式与内容教学，使学生既

可以用传统方法演奏琵琶、二胡等乐器，也可以用现代方法演奏，自此拉开了我国高等音乐教育的序幕。一大批琵琶流派传承人与民间艺人进入学校，成了琵琶教师，开始较系统地培养琵琶学生，此后涌现出一批新时代的琵琶教育家、演奏家。他们的音乐专业知识面更广、更深，为日后新的琵琶人才与琵琶曲目的产生增加了很大的推动力，为近现代琵琶艺术的传承做了人才铺垫，也拉开了琵琶艺术专业化发展的序幕。

二、清代琵琶传统的继承与嬗变

民国时期的琵琶是在清代南北二派的基础上继承和发展起来的。其中流派的继承和变化最为明显，既出现了繁荣的南派，也出现了衰落的北派。手抄本依然存在，但是刊印谱的使用最为普遍。

（一）江南五派的崛起与北派的衰落

琵琶流派的南北之分早在明代末期就已形成。1818年，华氏家族出版南北两派琵琶谱，进一步促进了流派的南北之分。南北派的划分是以流派发展的地区为依据的，长江以北为北派，长江以南为南派。

此后，南派继续发展，产生了许多流派。其中无锡派、平湖

派、浦东派、崇明派、上海派（汪派）这五大流派影响最大。各流派传承人将演奏技法和乐曲代代传授，形成了各自不同的流派。他们又改进了琵琶演奏技法，创办了民间团体，为近代琵琶艺术的传承和发展作出了巨大贡献。以王君锡为代表的北派，因北派的重要继承者王露的去世而逐渐失去影响力。

下面先介绍近代崛起的江南五派，再详细探讨衰落的北派的活动情况。

1. 江南五派的崛起

江南五派是以清代的南派为基础，分化、成长、发展为五个流派，统称为江南五派。

（1）无锡派。无锡派的代表人物华秋苹和华子同等是江苏无锡人，因而被称为"无锡派"。图3-1为无锡派师承图。他们最先发行了琵琶乐谱集华氏《琵琶谱》（1818年）。

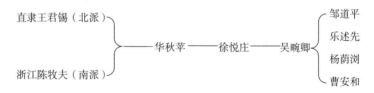

图 3-1　无锡派师承图

无锡派琵琶艺术之所以能对近代琵琶演奏艺术产生重大影响，主要得益于华秋苹的精湛技艺与他创造编订的《琵琶谱》，这些不仅奠定了无锡派的基础，同时也推动了整个琵琶艺术的发展。华氏的琵琶演奏风格今人虽不能亲聆，但在其传谱和传

人的演绎中体现了兼收南北、刚柔并举的特点。①著名民间艺人、琵琶二胡演奏家瞎子阿炳（华彦钧）也是无锡人，在琵琶演奏方面有很高的造诣，他的演奏技法无不受到无锡派琵琶的熏陶和影响。他创作的《大浪淘沙》《昭君出塞》等都深受群众喜爱。②

（2）平湖派。平湖派因代表人物李芳园为浙江省平湖人而得名。李芳园是李氏《南北派大曲琵琶新谱》的编撰者。平湖派师承图如图 3-2 所示。

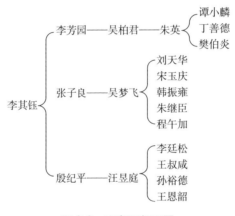

图 3-2　平湖派师承图

平湖派琵琶艺术的主要特点是：右手以用下出轮为主，指法"临""轰"等较为突出，左手讲究吟、揉、推、拉、擞和捺等，还独创两手配合运用的"挂线"和"吟"。平湖派演奏"文曲"更为擅长，故在南方琵琶界中有"朱文汪武"之说（即朱英的文

① 樊愉.琵琶艺术的发展历史及近代琵琶流派简述 [M]// 中国民族管弦乐学会.华乐大典·琵琶卷.上海：上海音乐出版社，2016：154.

② 陈重.琵琶的历史演变及传派简述 [J].音乐学习与研究，1990（1）.

曲、汪昱庭的武曲）。

（3）崇明派。《瀛洲古调》的编者沈肇州祖籍崇明（原属江苏省，今属上海市），故被称为崇明派。崇明派的代表人物是沈肇州和樊紫云。崇明派师承图如图3-3所示。

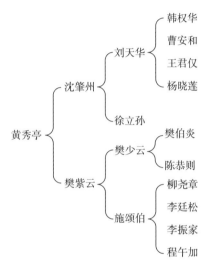

图 3-3　崇明派师承图

崇明派琵琶艺术风格殊异，独树一帜，以文曲见长，善于把六十八板体的小曲组织成套曲。五曲为一小套，十曲为一大套，演奏指法右手以下出轮为主，左手善用捺、捺、推、拉、吟、揉等手法。在音乐表演上以细腻、幽雅、古朴、潇洒著称。《飞花点翠》《汉宫秋月》等为他们的代表曲。尤其是《飞花点翠》，经音乐大师刘天华先生改编后，已成为脍炙人口的琵琶名曲。①

① 陈重.琵琶的历史演变及传派简述 [J].音乐学习与研究，1990（1）.

（4）浦东派。《养正轩琵琶谱》的编者沈浩初是南汇（原属江苏省，今属上海市）人，南汇位于黄浦江东岸，上海人习惯称它为浦东，故称为浦东派。浦东派师承图如图3-4所示。

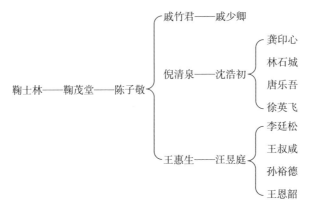

图3-4　浦东派师承图

浦东派的演奏特点是：文曲细腻委婉，武曲气势宏伟。右手在四条弦上的"大遮分"与"满轮"，抓缠弦压其他三弦的"绞弦"以及固定位置的"勾搭"等是其独特的指法。古曲《海青》和沈浩初创作的《水军操演》为其代表作。[①]

（5）上海派（汪派）。上海派（汪派）于20世纪三四十年代在上海形成，创始人汪昱庭（1871—1951年）是安徽休宁人，汪氏取琵琶各家之长，自成一家。他生前虽没有刊印出版过琵琶谱册，但他在上海的学生众多，其中很多人在琵琶界颇有影响，现在著名的琵琶演奏家卫仲乐、李廷松、孙裕德等皆出自汪先生门下。汪派师承图如图3-5所示。

① 陈重.琵琶的历史演变及传派简述[J].音乐学习与研究，1990（1）.

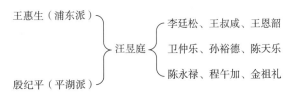

图 3-5　上海派（汪派）师承图

汪派琵琶演奏的特点是：右手用上出轮，手指刚劲有力，弹、挑、轮指点状音色清晰圆润，"三指轮、摇指、凤点头"等指法都有特色。他们的传统乐曲吸取了各家之长，融会贯通，独创一格。文曲清丽潇洒、跌宕有致，武曲大气磅礴、气势宏伟。如《十面埋伏》《霸王卸甲》《浔阳夜月》《塞上曲》等，都是汪派琵琶的典范乐曲，另经汪先生亲手改编凝缩的七段《阳春白雪》（又称《小阳春》），曲调活泼，形象生动，成为今天脍炙人口的传统名曲。其中《浔阳夜月》一曲，于 20 世纪 20 年代中期由上海大同乐会柳尧章（汪昱庭的学生）和郑觐文等改编成为丝竹合奏曲《春江花月夜》，流传极广，不但为国内人民所喜爱，也被国际音乐界所称道，影响极大。①

2. 北派的衰落

除上述五个流派外，北方山东诸城的琵琶演奏家王露，因其本人是山东诸城人，因此其派系名为诸城派。作为代表北派琵琶艺术的珍贵遗著，山东派琵琶曲谱的代表作《玉鹤轩琵琶谱》之所以经久不衰，就在于有着独特的风格。其中一些乐曲，乃诸城派所独有，其乐曲特点具有浓郁的北方风格与山东特色。

① 陈重. 琵琶的历史演变及传派简述 [J]. 音乐学习与研究，1990（1）.

其中大部分乐曲素材来源于民间。尤其下卷中的乐曲，具有鲜明的民间色彩。例如，《渔家乐》采自山东胶州秧歌，旋律进行大多采用民间吹打乐的"句句双"手法。曲调连缀时起时伏，加之琵琶扫弦奏出民间锣鼓节奏，使曲调更加欢快热烈，表现了渔民庆丰收的欢乐情景。右手使用义甲演奏，发音结实而浑厚。但须练到亦刚亦柔，刚柔并济，才能使其达到琵琶艺术风格应有的演奏要求。以下出轮为主，轮指要求像"一线串珠"，"泛音"要像蜻蜓点水，"吟、揉"要"娇婉而媚，苍老而秀丽"。

一个流派要流传不衰，必须经过一代又一代人的传承与长时期的历史考验，王露曾教过很多学生，但大都已不知其名，因此未能得到传承，致使北派琵琶逐渐销声匿迹。

（二）手抄本乐谱和刊印谱的发行

这一时期各流派使用的乐谱一般都是清代的手抄本和刊印谱，记谱方式与清代民间琵琶谱一样，使用工尺谱。

1. 南派乐谱

（1）平湖派的手抄本《怡怡室琵琶谱》（图3-6）。该谱作者吴梦飞（1892—1962年），书中"自序"记有"民国十有六年（1927年）岁次丁卯孟秋"字样。吴梦飞师承李芳园，学习两年后，李氏病故，吴梦飞又向张子良（李芳园父亲李南棠的学生）学习平湖派琵琶。该谱"自序"中写道："兹将二师听授诸曲，并数年来之心得，汇兹一编……"

《怡怡室琵琶谱》对平湖派李氏《南北派大曲琵琶新谱》中

工尺谱字旁缺点板位做了补正，对指法符号做了说明，部分乐谱的上方写有多处眉批，记录了乐曲在历史进程中的演变情况。[①]

图 3-6 《怡怡室琵琶谱》

（2）汪派的手抄本《汪昱庭琵琶谱》。汪昱庭（1872—1951年）是上海派（汪派）的创始人。他的乐谱是在教学过程中亲笔抄写赠予学生的，因此，他的传谱散落在学生手中。1981年，中央音乐学院教材科将传谱扫描油印成册，取名《汪昱庭琵琶谱》（图 3-7）。

图 3-7 《汪昱庭琵琶谱》

① 陈泽民.陈泽民琵琶论文集[M].北京：中央音乐学院出版社，2013.

该谱收有大曲《阳春古曲》《青莲乐府》《塞上曲》《将军令》《郁轮袍》(《霸王卸甲》)、《灯月交辉》《月儿高》《淮阴平楚》(《十面埋伏》)、《神传妙谛》(即尺字调《汉宫秋月》,又名《陈隋》)、《浔阳琵琶》(《夕阳箫鼓》)、《普庵咒》;另有小曲《画眉穿林》《斑鸡过河》以及套曲中的部分乐段,如《汉宫秋月》一二段另有《平沙落雁》(即《海青》的别称)中的四段乐谱;还有曲牌音乐、江南丝竹、广东音乐等汪氏手抄谱。[1]

图 3-8 《瀛洲古调》

(3)崇明派的刊印谱《瀛洲古调》。《瀛洲古调》(图 3-8)由沈肇州编注,于 1916 年由江苏教育会石印出版。谱册载有沈肇州写的序文、左右手指讳号图、右手指法、左手指法(笔者注:左右手指法录自华氏《琵琶谱》)。"序"文记载了崇明岛上近百年来琵琶传承的历史,记有清代咸丰年间(1851—1861 年)黄(王)东阳、罗明章、蒋泰、王秀亭等琵琶人士的情况。收录六十八板体[2]小曲体裁的乐曲有《飞花点翠》《美人思月》《梅花点脂》《月儿高》等 43 首;此外,还有《汉宫秋月》三段及《十面埋伏》等乐谱。

①陈泽民.陈泽民琵琶论文集 [M].北京:中央音乐学院出版社,2013.

②六十八板体:我国民间音乐曲式结构的基本形式之一,是指乐曲有 68 小节,分 8 个乐句,每个乐句 8 小节,在第 5 乐句(或 5～6 乐句)8 小节后加 4 小节的固定模式。六十八板体曲式结构广泛应用于我国筝曲、琵琶小曲以及部分丝竹乐、弦索乐中。

图 3-9 《养正轩琵琶谱》

（4）浦东派的《养正轩琵琶谱》。《养正轩琵琶谱》（图 3-9）由沈浩初编注，于1929年由南汇商益印务局印刷，南汇黄家路养正轩发行。

乐谱分三卷：卷上有"序文"三篇，以及"缘起""题词""例言""琵琶体制诸名考""坐弹仪式（附图）""发音统计""谱中符号""旁注字义""左手指法""右手指法""锣鼓音符解""旁注汇解"等内容；卷中有文套《夕阳箫鼓》《武林逸韵》《月儿高》《陈隋》，大曲《普庵咒》《阳春白雪》《灯月交辉》；卷下有武套《将军令》《十面埋伏》《霸王卸甲》《平沙落雁》（即《海青》），谱后写有"跋"。最后附录乐谱《水军操演》。①

《养正轩琵琶谱》的诞生年代较晚，编者在前人记谱的基础上，对琵琶指法的设计更为周密详细，除板内各字音的时值没有明确划分外，其所记的指法已十分接近现在的演奏谱了。

2. 北派乐谱

诸城派的琵琶乐谱《玉鹤轩琵琶谱》是代表近代北派琵琶艺术的珍贵著作。北派代表人王露从1900年开始在山东诸城编撰《玉鹤轩琵琶谱》，前后花了近20年时间。

① 陈泽民. 陈泽民琵琶论文集 [M]. 北京：中央音乐学院出版社，2013：340.

乐谱共 4 卷：上卷包含琵琶理论内容；中卷收录了前时代遗留下来的乐谱《海青拿鹤》《霸王卸甲》《普庵咒》《十面埋伏》《将军令》《月儿高》；下卷是北派流传的《开手正板》《长门怨》《玉楼春晓》《平沙落雁》《渔家乐》《懒梳妆》《秋声》《蜻蜓点水》《雨打芭蕉》《红牙曲》，续卷有王露创作的八首乐曲《秋塞吟》《浔阳夜月》《潇湘夜雨》《留东秋感》《暗香疏影》《放鹤》《乘风破浪》《孤猿啸月》。

遗憾的是，王露很早就去世了，《玉鹤轩琵琶谱》没能全部出版，原本可以更加繁荣的诸城派琵琶艺术也失去了延续。

（三）传统流派的演变

民国以后，琵琶的演奏姿势变化不大，多为坐在凳子上演奏，坐姿以左腿压右腿居多，上身直立。琵琶的最低部竖立在左腿上，琴身倾斜于左肩膀，与演奏员的正面成 45° 左右。左手主要担负着扶持琵琶、按音、运用指法等任务。拇指一般放在琵琶背上，食指、中指、无名指、小指放在面板的相品处，手心向内，手背向外，虎口悬靠或倚靠在琵琶的边侧处。肘部在按奏相位、品位第一把、第二把时作下垂状，在按奏品第三、四把位时作平行状。右手主要担负着运用各种指法触弦发音等任务。手心向面板，手背向外，腕部微弯。五个手指甲向内去触弹弦身，上臂向右外方下垂，前臂向前方伸出，一般呈平行状态，如在较"上"处的弦身上弹奏时，又作下垂状，肘部向右下方突出。汪

图 3-10 汪昱庭在上海演奏照片
(1934 年 8 月)

昱庭在上海演奏照片如图 3-10 所示。

虽然演奏姿势变化不大，但演奏手法却出现了新的变化。其中，轮指的革新和义甲的使用就是南派（汪派）演奏指法的代表性变化。另一个变化是民间自发形成的新的音乐社团，南北琵琶流派的演奏家逐渐加入到新的社团。接下来将分"指法的创新"和"新演奏团体的出现和活动"两个部分来探讨传统流派的演变。

1. 指法的创新

民国以后，以王露为代表的琵琶演奏家们首先更新了右手"轮指"[1]技法，此时出现了"上出轮"[2]和"长轮"[3]等演奏技法。从民国时代开始，为了提高琵琶的音量，左手需要夹着道具演奏，这个道具被称为"义甲"[4]。通过 1920 年王露发表的《玉鹤轩琵琶谱》的"结构及练习法"，可以看出从民国时代开始就利用义甲演奏琵琶了。

（1）南派。20 世纪 20 年代至 40 年代，琵琶的演奏技法在继

① 轮指：右手的演奏技法，食指、中指、无名指、小指、拇指依次把弦弹响。

② 上出轮：右手的食指、中指、无名指、小指依次向左把弦弹响，拇指向右把弦弹响。

③ 长轮：右手持续做轮指的动作。

④ 义甲：俗称假指甲，用动物的骨头、黄牛角（现代用塑料片、玳瑁片等）做成指甲的形状，类似于真指甲一样，佩戴在手上进行演奏。

承传统演奏技法的同时，也得到了很大的发展。在创新的技法之中，以上海派把"下出轮"改为"上出轮"的影响最大。上出轮与下出轮的区别在于：上出轮是用右手食指、中指、无名指、小指次第向左弹出，然后拇指向右挑进；下出轮是用小指、无名指、中指、食指次第向左弹出，然后拇指向右挑进，如图 3-11 所示。

实践证明，上出轮可以使五指的触弦点尽可能地接近，更符合人体力学的原理，演奏时声音较为刚劲、有力，音色统一，同时也便于满轮 [①]（图 3-12）和减少杂音，因此上出轮对于有些乐曲激扬、宽广的情绪表达有很大的帮助。

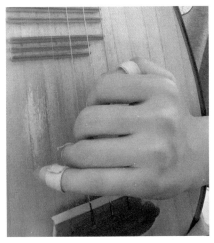
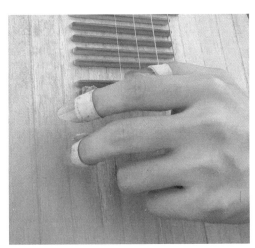

上出轮 下出轮

图 3-11 "上出轮"和"下出轮"对比图

① 满轮：琵琶右手演奏方法之一，食指、中指、无名指、小指、拇指依次轮四根弦。普通的轮指则只需在一根弦上演奏。

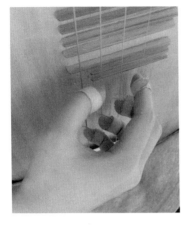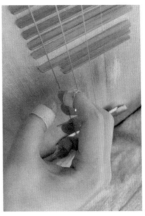

<div align="center">满轮　　　　　　　　　　　轮指</div>

<div align="center">图 3-12　"满轮"和"轮指"对比图</div>

此外，汪昱庭还确立了右手的形状，分别是"龙眼"和"凤眼"手型①，演奏有力的乐曲时用龙眼（图 3-13），演奏快节奏乐曲时用凤眼（图 3-14）。

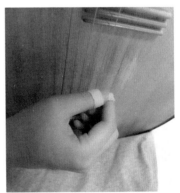

<div align="center">图 3-13　"龙眼"手型　　　　图 3-14　"凤眼"手型</div>

①"龙眼"和"凤眼"手型：右手的食指指尖和拇指指尖相对，虎口撑起来，呈圆形，像龙的眼睛，称为"龙眼"；虎口塌陷，呈长条状，像凤凰的眼睛，称为"凤眼"。

1929 年，杨荫浏在《雅音集（琵琶谱）》中系统介绍了民国时期使用的指法。该乐谱在第四章"琵琶手法符号"中分"右手指法"和"左手指法"两部分，介绍了弹奏琵琶时所使用的指法，其中右手共 30 个，左手共 18 个。

（2）北派。中国古人有续留指甲的习俗，长指甲有时是高贵身份的象征，演奏家为了弹琴，也会续留指甲。近代，演奏家多直接用自己真实的指甲弹奏琵琶。指甲极易磨损，因此想要演奏琵琶就需要长时间不剪指甲，并且在日常生活中也要特别爱惜和保护指甲。对于演奏家来说，续留指甲也是一种挑战。

1932 年，著名民族音乐家、演奏家和教育家刘天华去世，其家人为了纪念他，剪下了他右手大拇指的指甲。这说明琵琶演奏家刘天华是留着指甲演奏的，在此之前的很多琵琶演奏家也是用自己的指甲演奏琵琶的。王露在 1920 年发表的《玉鹤轩琵琶谱》的"结构及练习法"中也提到过这种现象。

> 弹法分南北二派，不可不知也。北用义甲（雕鹅膀骨为之），南多不用。北曲指法无勾、摇、披，南曲有勾、摇、披。因义甲有碍，故不用。

由此可以清楚地看出，演奏方法分为南北两个派别，北派使用雕鹅膀骨作成的义甲，而南派不使用义甲。北曲指法无勾、摇、披；南曲有勾（图 3-15）、摇（图 3-16）、披的指法，因为义甲有阻碍，所以不用。由此可以得出，在 1920 年，甚至更早，已经出现用义甲演奏的情况。佩戴义甲（图 3-17）的最大好处在

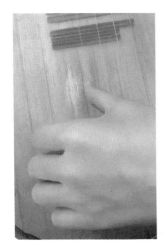

图 3-15　右手指法"勾"

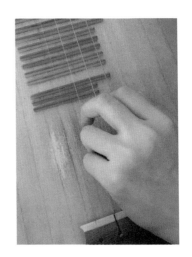

图 3-16　右手指法"摇"

图 3-17　现代的琵琶义甲（右手五指佩戴）

于可以保护演奏员的指甲不易被磨损，同时也可以使演奏的音色更清脆、音量更大。

2. 新演奏团体的出现和活动

清代以后，民间自发成立了一些音乐团体。1912 年年初，辛亥革命结束后，上海、天津、济南、无锡等城市都出现了专门演奏民族器乐的团体，如无锡的"天韵琴社"、上海的"文明雅集""钧天集""清平集"、济南的"德音琴社"等。各演奏团体的

分布位置如表 3-1 所示。

表 3-1　各演奏团体的分布位置

演奏团体	所属地区
北京大学音乐研究会	北京
德音琴社	济南
梅庵琴社	南京
吴平音乐团	苏州
天韵社	无锡
大同乐会	上海
霄兆国乐团	
乐林园乐社	
俭德国乐团	
潮海音乐社	广州

民国时期，大量民族器乐演奏家、爱好者和学习者涌入到这些演奏团体中。随着音乐交流的活跃，这些团体对民族器乐的发展作出了巨大贡献。许多琵琶演奏家都是演奏团体的成员，有的琵琶演奏家设立并直接担任社团的社长。琵琶在社团的独奏与合奏中扮演着重要角色，琵琶艺术在社团中不断传承、发展壮大。以无锡派、汪派为代表的南派琵琶演奏家，以及北方的诸城派演奏家也都在团体之列。

（1）南派。以南派演奏家为主的演奏团体集中在无锡和上海。下面以三个团体为重点进行论述。

① 无锡天韵社。无锡的天韵社以昆曲演唱及笛子、琵琶、三弦琴等乐器演奏为主，是明末崇祯年间（1628—1644 年）成立的民间业余团体，无锡派琵琶音乐大师吴畹卿（1847—1927 年）担任代表长达 50 年。许多近代音乐家在天韵社学习过琵琶，如杨

荫浏和曹安和等。从杨荫浏著作中的一段话可以看出吴畹卿高超的演奏实力和巨大的影响力。

先生为奏《将军令》一曲，金鼓杂作，听者动容，西人闻所未闻，以为非人工可及也，终其席赞美不绝口。[①]

②上海大同乐会成立于1920年。又名大同乐社，是我国当时规模较大、历史较长、以习研我国民乐为主的业余音乐社团，由郑觐文（1872—1935年）发起，最初称为"大同演乐会"，宗旨为"本会专门研究中西音乐、筹备演作大同音乐，促进世界文化运动"。该会的主要活动是向入会的会员进行音乐业务的指导，曾为此先后聘请汪昱庭、柳尧章、程午加等琵琶演奏家对会员进行音乐指导，培养了不少著名的琵琶人才，如卫仲乐、金祖礼、陈天乐、秦鹏章等。

上海大同乐会还组建了新型民乐队，改编了琵琶独奏曲《春江花月夜》《月儿高》等进行展演，受到了听众的热烈欢迎。图3-18为1933年大同乐会乐队的演出图。

1938年，大同乐会成员、琵琶演奏家卫仲乐随"中国文化剧团"赴美国进行交流演出，还将琵琶介绍到西方。中国新闻《申报》于1940年10月3日报道了卫仲乐的美国公演（图3-19），称他为"国乐家"，由此可以看出他在当时的影响力。卫仲乐演出合影留念如图3-20所示。

① 张振涛.风多杂鼓声——杨荫浏、吴畹卿与天韵社 [J]. 中国音乐学,2019（4）.

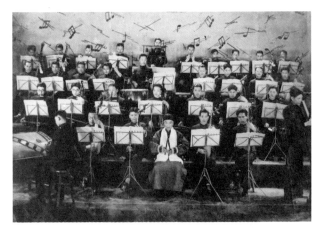

图 3-18 大同乐会乐队演出图（1933 年）

图 3-19 《国乐家卫仲乐由美返国》

图 3-20 大同乐会主任卫仲乐（前排左四）赴湘演出合影

③上海霄兆国乐团（1925 年成立）。上海霄兆国乐团是由李廷松（1906—1976 年，汪派琵琶传人）、孙裕德、王孟禄、李振家、俞樾容等人退出后而组成的新乐团，后改名为"上海国乐研究会（图 3-21）"，由李廷松担任会长。

上海霄兆国乐团曾在上海兰心剧院隆重举行过演出，其中有些成员（如李廷松、孙裕德等）还在抗战期间随"中国文化剧团"先后两次到美国进行巡回演出。1938 年 8 月，"中国文化剧团"赴美国旧金山、芝加哥、纽约、华盛顿演出，卫仲乐、孙裕德随团演出。1947 年 3 至 9 月，孙裕德带领上海国乐研究会小乐队赴美国旧金山、纽约等地演出，历时半年多。国乐研究会国乐演奏大会特刊如图 3-22 所示。

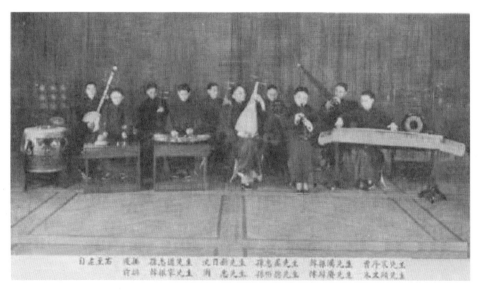

图 3-21　上海国乐研究会演出（1943 年）

图 3-22　上海国乐研究会国乐演奏大会特刊（上海兰心剧院，1943 年）

（2）北派。济南德音琴社是北派演奏团体的代表，由诸城派王露发起。王露自日本留学归来后，在山东济南大明湖畔创立德音琴社，传授古琴、琵琶和中西方音乐理论。当时，来琴社学习的人员颇多，王露培养出詹澄秋、向峻卿、李华萱、顾海门等几十名演奏人才。后因王露到北京工作，该社也转到北京。1921 年王露去世后，该社解散。

（3）其他演奏团体。除上述演奏团体外，上海国乐研究会（1941 年成立）、苏州吴平音乐团（1929 年成立）、广州潮海音乐社（1920 年成立）、上海乐林国乐社（1923 年成立）、上海俭德国乐团（1925 年成立）、南京梅庵琴社（1929 年成立）、北京大学音乐研究会（1919 年成立）等音乐社团都会不定期地举行与琵琶相

关的音乐活动，其中有些团体的社长由琵琶演奏家担任。这些演奏团体不仅促进了琵琶艺术的发展，也培养了很多琵琶演奏家。

例如，北京大学音乐研究会在北京先后举办了多次公开的音乐会。这些音乐演出的节目内容基本贯彻了"中西兼顾"的方针，既有传统琵琶、古琴等乐器，也有西洋乐器，开启了我国民族音乐与西方音乐同登一台表演的先河。1922年华盛顿会议召开期间，朱英先生随中国外交使团前往，多次在会议上演奏琵琶。当具有两千余年历史的琵琶在世界舞台上展现英姿时，立刻博得了国际友人的连声赞誉。

民国时期，随着新的演奏团体出现，琵琶跟随这些团体经常出现在各种音乐会的舞台上。同时，作为外交活动的一环，琵琶开始走向世界，成为中国民间音乐界的一大骄傲。

三、琵琶艺术的近代化革新

民国时期的琵琶艺术，除了受到民间南派琵琶的深入影响之外，还受到西方音乐的影响。20世纪初，西方列强积极向中国输出文化，导致中国传统文化的结构出现转变，音乐艺术领域也不例外。

为了跟上时代的潮流，一批有志的音乐家们提出了"国乐改良"的口号，意图挽救和发展民族音乐，努力使中国的艺术样式向新的方向发展。在这样的时代大潮中，琵琶艺术也开始向新的

方向发展。主导这些活动的是受过西方音乐教育的音乐家们，他们利用十二平均律改良琵琶，尝试引入更大众化的记谱方式，还把西方的作曲技法运用到琵琶曲的创作中。不仅如此，他们还受到西方音乐教育课程的影响，将琵琶纳入近代音乐教育课程。与此同时，一批新的琵琶创作曲和演出活动也陆续出现。

下面对中国琵琶艺术的近代化革新分"琵琶结构的改良""简谱和五线谱登场""琵琶教育事业的诞生""近代创作乐曲的出现"四个部分进行探讨。

（一）琵琶结构的改良

清代以来，琵琶的外形、大小已经初步确定。从 20 世纪起，琵琶界的许多演奏家对琵琶"添柱"[①]的问题展开了探讨。虽然清代出现了四相十三品的琵琶，但是在实际的使用中，四相十品依然是主流。由四相十品发展到今天的六相二十六品，琵琶结构经历了几个阶段的改良。民国时期，在几位演奏家的开拓下，琵琶完成了六相十八品的改良。

20 世纪 20 年代至 30 年代，以王露、刘天华、杨荫浏为代表的琵琶演奏家根据十二平均律开始对琵琶进行改良。刘天华、程午加等人自己动手改良琵琶，还有人直接与乐器店合作进行改良。王露和杨荫浏则从理论方面出发，研究琵琶的改良：王露最早提出将琵琶改为四相十三品，使得音域更宽；杨荫浏最早对六相十八品琵琶的改良进行研究，使得转调更方便。

① 添柱：柱为琵琶结构中相和品的总称，添柱的意思为加相、加品。

图 3-23 《玉鹤轩琵琶谱卷一》中关于
琵琶构造的描述

1. 四相十三品

1920 年，王露先生在《音乐杂志》[①]上连续发表多篇文章，对琵琶形制进行介绍，对琵琶改良进行理论研究。

关于琵琶构造，王露在《音乐杂志》上发表的《玉鹤轩琵琶谱卷一》（图 3-23）中写道：

琵琶之构造，以紫檀为槽，香樟为面，若红木花梨南榆香樟，凡木质之坚硬者，皆可为槽。独面只宜用香樟杉桐耳。背凸，面平，中空，故能容纳空气，使弦振动，以发音也。槽不可太深，深则声空而虚浮；面不可太薄，薄则声侧而漫散。惟取其深厚得宜，乃成良器。槽之厚约四五分，面之厚约三分许，曲项贯四柱，以转弦。上崇岳山（俗名凤嘴），下崇结弦（俗名千金坠），结弦下面。上开一小孔，以为纳音。腹有二梁，如丁字形，梁底穿半月孔，为音隧，以逗音。上自岳山，下至结弦，为琵琶之全体音域。面上设柱，以节宫商。上四柱，以竹围之，半圆为式，象

①《音乐杂志》是北京大学音乐研究会于 1920 年创办的，共发行了 10 期。

牙更佳（俗名四相，故谱书相上）。下九柱，以檀木镶牙为之，牙柱镶玉为最佳，美且不益损伤（俗名九品，故谱内书品上）。余因为旋宫转调，又添设四柱，上下共十七柱也。四弦各有巨细，自右向左次第而细（俗谱名为缠君父子，故谱中书缠君父子也）。（不若定为一二三四，如琴谱之书法便利，宜改之。）其四弦不按为散，按弹为按，浮按为泛。左指按柱，以取宫商；右指轮拨，乃成曲调。其全体之通长约夏尺三尺余，最长不过四尺；阔约尺余，最阔不过一尺五寸，万不可泥于度数之旧说，使其不适于用，则成废器耳（今沪上有种大琵琶，又有用八弦者，面开二孔，名曰凤眼，腹中以铜丝为胆，其制甚陋）。

由上文可知，在"构造及练习法"一节中，不仅有关于琵琶构造的一般说明及各部位的名称解释，还包含一些部位的选材、尺寸及其和音色的关系，例如"其全体之通长约夏尺三尺余，最长不过四尺；阔约尺余，最阔不过一尺五寸"，"槽不可太深，深则声空而虚浮；面不可太薄，薄则声侧而漫散。惟取其深厚得宜，乃成良器。槽之厚约四五分，面之厚约三分许"。还有，柱即为相和品的总称，相用象牙最好，品用檀木镶上象牙制成，音色为最佳。根据文中的记载推算，民国时期的琵琶长约99cm，宽约37cm，身厚约1.2cm，表面厚约0.7cm。

王露是最早尝试改造琵琶的相、品的，他在清代四相十品

图 3-24 华秋苹琵琶谱中
的四相十品琵琶

琵琶（图3-24）的基础上增加了三个品。1920年，王露在《音乐杂志》上发表的《玉鹤轩琵琶谱》（图3-25）的"序言"一节中介绍了四相十三品的改良。

琵琶新设之柱，尤胜于古，音域宽广，清浊均备。柱间无形之律为半音，可由上柱借取之。如推上字，可得勾音；推下凡字，可得高凡音；推六字，可得下五音（即下四）。仅第一柱之下四字不能推也。新柱琵琶旋二十八调，下指处甚为灵便，低中清三准之音莫不全备，故曰余之琵琶设柱法尤巧于古之琵琶设柱

图 3-25　王露《玉鹤轩琵琶谱》

法也，余之设柱如今之俗用琵琶不同。今俗用之琵琶十三柱或十四柱，缺三柱耳，第不知此三柱之关系最大，为旋宫转调之枢。无此三柱，则不能转调矣。（今琵琶自一柱至四柱名为四相，四柱以下之柱名为品，所谓柱者，非转弦之柱也。）

王露先生最早提出：将琵琶改为四相十三品，可使音域扩宽；加入三个品，可统一琵琶的音律。他改掉了产生中立音的旧七品，使琵琶的所有柱位都符合十二平均律，从而为以后完全十二平均律的琵琶奠定了基础。刘天华先生后来用的就是这种四相十三品的琵琶（图3-26）。

还需说明的是，四相十三品的琵琶在当时主要是被一些受过西方音乐影响的演奏者使用。在民间，多数演奏者使用的仍是旧式的四相十品、十二品琵琶。例如，曲艺音乐家白凤岩（1899—1975年）和琵琶演奏家李廷松（1906—1976年）一直到1962年仍用旧式的四相十二品琵琶。[①]

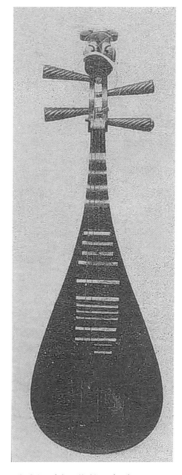

图 3-26　刘天华的四相十三品琵琶

① 吴犇. 近代琵琶柱位改革的几个问题 [J]. 中国音乐，1990（3）：12.

2. 六相十八品

在王露提出将琵琶改良为四相十三品之后，不少演奏家也开始尝试改良乐器。例如，著名民族音乐家刘天华（1895—1932 年）曾与北京文兴斋乐器店合作，对琵琶进行大胆改良。乐工根据他的提议将琵琶增为六相十八品，制成了我国最早的一面半音俱全的琵琶。该琵琶既可按传统音律演奏，又可按十二平均律演奏。刘天华还亲自设计，将旧琵琶的十二品增加为十三品，变旧七品为新七品与新八品，同时将旧十一品降低 1/4 音，这样便去掉了中立音，使柱位完全符合十二平均律。

最早以理论形式提出六相十八品琵琶改良的是杨荫浏（1899—1984 年），他在 1923 年发表了《琵琶上添设柱位之提议》（图 3-27），该文分为"提议之理由""添设柱位暗含古意""柱位

图 3-27　杨荫浏设想的六相十八品琵琶柱位

距离之推算""实试之结果"等几个部分。文中写道：

> 通常琵琶原有四相，今增为六相；通常原有十二品，今增为十八品。其品相之位置如表二所示。苟不欲能此理想之琵琶，而欲依原式排列者，则可弃去新设柱位之数，而除第七及第十一两品外，其余各品皆可仅剩原有品位之数，依次排列之。第七及第十一两品之所以除外者，以原式琵琶之第七及第十一两品既非全音，亦非半音，实在半音全音之间也。依旧式琵琶，第七品之位置宜较旧之半音位置稍上，第十一品宜稍下。（表二旧有琵琶之柱位一行之直行中，七品及十一品下用记号者以此二品须较应有位置稍有上下也。）[①]

杨荫浏认为，半音不全是传统琵琶的缺点，并根据十二平均律提出了改良方案，改四相十二品为六相十八品，具体改良方案如下。

四相增为六相：在相把位的最高和最低处个加一相（5# 和 1#），至此相把位音域由低音5（散音）到1#，其中的半音均已补全；

十二品增为十八品：在品把位补上六个品（#4、#5、#6、高音#1、#2、#4），至此品把位音域由2到高音5，其中的半音均已补全。

按照民国时期十二平均律所制的琵琶，四弦二十四柱（六相

① 杨荫浏. 杨荫浏全集（第7卷）[M]. 南京：江苏文艺出版社，2009：184.

十八品）共计可以演奏 100 个音级（其中 4 个散音，即空弦音 4 个），音域得到了很大的扩宽。半音的加入，也完成了琵琶的自由转调。

20 世纪 30 年代，琵琶演奏家程午加（1902—1985 年）、王君仪（1909—1959 年）和杨大钧（1913—1987 年）根据十二平均律的要求，也都试制了六相十八品琵琶。相关记载如下：

> 三十年前（1933 年）程午加请上清的白俄工人制作一个近乎均十二律的六相十八品琵琶，这大概是琵琶历史上的第一个平均十二律琵琶，但当时用在江南丝竹乐队里却格格不入，独奏时也觉得别扭，因此未被推广使用。[①]

> "杨先生（杨大钧）从三十年代初期就开始用自己改革的十二平均律琵琶进行演奏。"[②]

> "1933 年，为了创作需要，他（刘君仪）便对琵琶的音柱（即琵琶的品、相）进行了改革，由"四相、十二品"琵琶改制而成"六相、十八品"。从此，又开始用这种音域比较宽广、半音比较完备、旋宫转调比较方便的新型琵琶进行创作和演奏，促使琵琶曲技法，向前推进了一步。[③]

① 李廷松. 传统琵琶的音律与音阶 [J]. 音乐论丛，1964（9）.
② 纪泽. 民族音乐家杨大钧先生逝世 [J]. 中国音乐，1988（1）.
③ 刘吉典. 最先用"六相十八品"琵琶作曲的——琵琶作曲家王君仪 [J]. 中国音乐，1987（3）.

虽然在20世纪二三十年代，多位演奏家都分别试制成了十二平均律琵琶，但是由于种种原因，六相十八品的琵琶并未在当时得到大面积推广，直到中华人民共和国成立后才陆续发扬光大。

（二）简谱和五线谱登场

在清代民间琵琶谱的基础上，民国时期又出现了7本琵琶谱（表3-2），包括手写谱2本、刊印谱5本。其中杨荫浏的《雅音集（琵琶谱）》首次使用简谱的记谱方式，开创了近代琵琶史上简谱记录的先河。他与曹安和合编的《文板十二曲》采用工尺谱和五线谱两种方式记录，也是琵琶史上的第一次。

表 3-2　民国时期琵琶谱汇总表

类　别	谱　名	时　间	曲　目	记　谱
手写谱	《怡怡室琵琶谱》	1927 年	大曲 13 首	工尺谱
	《汪昱庭琵琶谱》	1942 年	10 首	工尺谱
刊印谱	《瀛洲古调》	1916 年	45 首	工尺谱
	《养正轩琵琶谱》	1929 年	12 首：文套 4 首；武套 4 首；大曲 4 套	工尺谱
	《雅音集（琵琶谱）》	1929 年	136 首：小曲 113 首；大曲 23 首	简谱（数字谱）
	《梅弇琵琶谱》	1936 年	不详	工尺谱
	《文板十二曲》	1942 年	12 首	工尺谱、五线谱

1.《雅音集（琵琶谱）》

杨荫浏（图 3-28）编著的《雅音集（琵琶谱）》于民国十八年

图 3-28　杨荫浏

（1923 年）由无锡公园美文印刷公司发行。《雅音集（琵琶谱）》所刊的乐谱汇集了《华氏谱》《李氏谱》《瀛洲古调》和当年同期出版的《养正轩琵琶谱》中的部分乐谱，经杨荫浏先生直译成简谱，是中国最早用简谱出版的一部琵琶谱。

全书共三编，第一编共五章，第一章"琵琶考证"，内容分为名称、创作、琵琶异制、关于琵琶之纪；第二章"琵琶之配法"，内容分为琵琶各部名称、弦索的种类、击弦之方法、弦索旋转之方向、弦索排列之次序、琵琶和弦法；第三章"琵琶之按法"，内容分为琵琶的按法、把头分法、每把指头次序；第四章"琵琶手法记号"，内容分为手法之始、把头及相品记号、指头位置记号、关于弦索次序之记号、起讫记号、右手指法记号、左手指法记号；第五章：举主要各相品应乘数目。[1]

第二编收琵琶小曲 113 首，这些小曲包括《华氏谱》中的全部西板小曲和《瀛洲古调》中的大部分六十八板体小曲。这些小曲都可以在上述两本琵琶谱中找到原始工尺谱，唯独第 113 首《凤凰展翅》不见于刊印的琵琶谱中。

第三编收大曲 13 曲，其中某些曲目又有多种版本，故乐谱总数为 23 首。

《雅音集（琵琶谱）》的编著者杨荫浏先生不受宗派门户偏见的影响，将各流派乐谱汇成一册，故谱册所收集的数量之多，是

[1] 陈泽民. 陈泽民琵琶论文集 [M]. 北京：中央音乐学院出版社，2013：341.

以往所有刊印的琵琶谱所不及的。《雅音集（琵琶谱）》（图3-29）为多种琵琶流派工尺谱的简谱译本，对不熟悉工尺谱的读者来说，该书可以帮助他们了解这些乐谱的原貌，故其价值不可低估。

2.《梅庵琵琶谱》

徐立孙编著的《梅庵琵琶谱》于1936年由南通翰墨林书局印刷，南通梅庵琴社发行。《梅庵琵琶谱》（图3-30）是在《瀛洲古调》基础上加以扩编的，分为卷上、卷中和卷下。

图3-29 《雅音集（琵琶谱）》的琵琶谱（简谱记录）

图 3-30 《梅盦琵琶谱》

卷上"通论"分为九节：总说、音调、拍子、音位、安弦、坐法、指法、曲趣、辨器；卷中"音乐初津"收《老板》《快板》《淮黄》《三花板》《苏合》等乐谱；卷下收《瀛洲古调》的全部曲目。

《梅盦琵琶谱》在对曲目进行分类时，将《瀛洲古调》中的六十八板体小曲划分为三类：慢板、快板、文板，并在原工尺谱字旁添加竖线表示板内谱字时值的大致区别，这是借用了简谱中的减时线。如果谱字旁边没有线，就意味着演奏一拍；如果谱字旁边有线，就意味着演奏半拍；如果谱字旁边有两条线，代表 1/4 拍。《梅盦琵琶谱》中的乐谱如图 3-31 所示。

图 3-31 《梅盦琵琶谱》中的乐谱

3.《文板十二曲》

《文板十二曲》(图 3-32）由曹安和、杨荫浏合编，1942 年刊印。该谱即《瀛洲古调》中的 12 首六十八板体小曲，包括《飞花点翠》《美人思月》《梅花点脂》《月儿高》《小银枪》《后小银枪》《蜻蜓点水》《寒鹊争梅》《独滚绣球》《雀欲回巢》《缠珠帘》《鱼儿戏水》。

乐谱用工尺谱及五线谱两种谱式记写，工尺谱由曹安和根据刘天华传授的指法编订，分别用大、小两种字体记写，大字体表示《瀛洲古调》原有的谱字，小字体表示演奏时加进的润腔所用的谱字，板式由原谱的"流水板"化为"一板三眼"板式。工尺

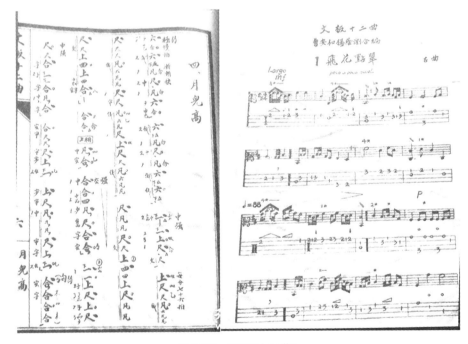

图 3-32 《文板十二曲》

谱字旁的节奏线、乐谱中的表情术语（图 3-33）^①及其他符号，均由曹安和先生增添。这种记谱形式既保存了工尺谱的原貌，又便于教学。

五线谱由杨荫浏先生撰写，他还开创了琵琶谱新的指法体系（图 3-34）。该指法体系经过大量的演奏实践，逐步被修改和补充，逐渐发展成现代通行的琵琶指法符号。新指法体系是杨荫浏先生对琵琶艺术作出的划时代的贡献。

图 3-33　《文板十二曲》中的表情术语　　　图 3-34　杨荫浏编创的指法体系

（三）琵琶教育事业的诞生

五四运动以后，尽管连年政治动荡、经济萧条，但教育事业

① 表情术语是指乐谱上使用的强、弱、渐强、渐弱等符号。

在一定程度上仍稳步向前。1922 年，全国教育联合会参照美国的学制进行了全面的学制改革，音乐教育开始纳入普通教育范围，并成为青少年"美育"的重要一环。当时，发展我国自己的专业音乐教育、为普通学校音乐教育培养师资成为一项紧迫的社会需要。①

新型教育体系的改变，也使琵琶艺术的教育方式面临改变。20 世纪初，一批艺术院校和师范院校陆续创建，率先跨入改革行列的是北京大学音乐传习所②。在"研究音乐、发展美育"的宗旨下，音乐传习所首开琵琶演奏的选修课程。此外，上海专科师范学校将琵琶作为音乐科的主要课程之一，"国立北平艺术专门学校"音乐科、上海"国立音乐专科学校"等也将琵琶作为主要课程。琵琶课程的开设，标志着琵琶作为独立课程，纳入国家教育体系中，这是琵琶教育朝着近代化发展迈出的第一步。

琵琶作为专门的课程在新型教育体系中立足以后，需要大批的教育、教学人才补充到学校中。第一批进入高等音乐学府的琵琶教授均为清末民初琵琶艺术领域中的演奏家或主要流派的传承人，如李廷松、孙裕德、卫仲乐、樊伯炎、林石城、

① 汪毓和.中国近现代音乐史（第三次修订版）[M].北京：人民音乐出版社，2009：76.

② 北京大学音乐传习所由蔡元培创办，从 1922—1927 年维持了 5 年。蔡元培（1868—1940 年），浙江绍兴人，清代光绪时期考中进士。他是近代教育家、革命家、政治家，也是民主进步人士，1917—1927 年任北京大学校长，革新北大，开"学术"与"自由"之风。

王君仪、曹安和、程午加、杨大钧、陈永禄等。[①]他们进入新型音乐教育园地后，破除门户之分，在学术上广采博纳，工作勤勤恳恳，无私奉献，为中国琵琶艺术教育事业的开创作出了重大贡献。

1. 琵琶课程的开设

琵琶能够作为一门课程进入教育体系中，是依附于各类音乐教育机构中的。最初出现的各种名目的专业音乐教育机构，大多是附属在师范或艺术学校内的系科，琵琶课程依附在这类学校中陆续得到开设。其中较具影响力的学校有以下几所。

（1）上海专科师范学校。上海专科师范学校音乐科于1919年由吴梦非、刘质平、丰子恺等创办，至1925年11月停办。在这期间，该校曾先后改名为"上海艺术专科师范学校""上海艺术师范大学"等。该校一直由吴梦非任校长，刘质平任教务主任。音乐科的课程主要有普通乐理和声作曲、声乐钢琴、小提琴、琵琶、二胡等。

（2）北京大学音乐传习所。北京大学音乐传习所成立于1922年，由当时的北大校长蔡元培兼任所长，萧友梅任主任（主持日常领导工作）。该所的教学体制分设本科、师范及选科三部分，琵琶作为选科课程之一，受到学生们的欢迎。

（3）上海"国立音乐院"。上海"国立音乐院"创办于1927年，首任院长为蔡元培，萧友梅任教务主任。1929年夏，该院改制

① 袁静芳.中国琵琶艺术——《中国华乐大典·琵琶卷》序[J].中国音乐学（季刊），2016（2）.

为"国立音乐专科学校",校长由萧友梅担任。该校的体制最初基本上与过去的北京大学音乐传习所相同,即分为本科、师范科、选科三部分,选修课程有钢琴、小提琴、琵琶、音乐理论等。

此外,"国立北平艺术专门学校"音乐科、南京高等师范学校、北京京华美术学院、北京女子高等师范学校等也都陆续开设了琵琶课程。

2. 琵琶教师的出现与流派融合

随着师范学校和艺术学校陆续开设琵琶课程,必须大力扩充教育人员。各琵琶流派传承人相继走进学校,成为琵琶教育的专职教师,特别是崇明派和平湖派,他们中担任高校教师的人数远超其他流派。下面具体介绍各琵琶流派的继承者们进入教育界的历程。

(1)崇明派和平湖派。1917年,崇明派的沈肇州率先在高校教授琵琶,随后他的弟子刘天华也进入教育界。在他们的影响下,崇明派的很多后继者都成为琵琶专业教师。平湖派也有类似的情况,平湖派传人吴梦飞和朱英是平湖派中最早进入教育界的,此后他们的弟子也继续留在大学教学。崇明派和平湖派在这一时期为琵琶在大学教育的普及作出了巨大贡献。

① 沈肇州(崇明派)。1917年,康有为将沈肇州介绍给南京高等师范学校校长李端青。沈先生被南京高等师范学校聘请教授琵琶,后于南京东南大学任教,直至1927年。

②刘天华（崇明派和平湖派）。1922年，北京大学音乐传习所成立，刘天华在此教授二胡、琵琶。1926年，刘天华还任教于"国立北平艺术专门学校"音乐系、"国立北平大学女子文理院"音乐系，教授二胡、琵琶。

③曹安和（崇明派）。1924年，曹安和考入"国立北平大学女子文理学院"，师从刘天华。1929年从学校毕业后，曹安和留校教学生琵琶。

④王君仪（崇明派）。1928年，王君仪考入北京大学，师从刘天华。毕业后，王君仪先后在河北大明师范大学、燕京大学、江苏如皋师范大学和北京国乐传习所教授琵琶。

⑤朱英（平湖派）。1923年，朱英受聘于北京京华美术学院，任国乐教授。1927年，朱英受聘于上海"国立音乐院"（后改为"国立音乐专科学校"），教授琵琶、笛子。1946年，受其学生杨大钧的邀请，朱英前往湖北师范学院艺术系任教。

⑥程午加（平湖派）。1928年，程午加受聘于上海"国立音乐院"（后改为"国立音乐专科学校"），教授琵琶。

⑦杨大钧（平湖派）。1942年，杨大钧出任"国立女子师范学院"音乐系副教授，1945年出任湖北师范学院音乐系教授兼主任。1946年7月，"国立北平师范学院"在北平复校，杨大钧在音乐系任专业教师。

（2）诸城派和汪派。与崇明派、平湖派相比，其他流派鲜有专职琵琶教师。诸城派王露1919年被北京大学音乐研究会聘为琵琶指导，1921年去世，诸城派其他传人未能在大学任教。

① 王露（诸城派）。1919 年 1 月 30 日，北京大学音乐研究会成立，蔡元培兼任会长，成立之初设钢琴、提琴、古琴、琵琶、昆曲 5 组，1920 年改琵琶组为丝竹组，王露在此教授古琴、琵琶。

② 卫仲乐（汪派）。1940 年，卫仲乐回到上海，担任沪江大学的国乐教授。

3. 琵琶理论研究

在五四新文化运动的影响下，新型音乐社团中的部分成员开始着重于教育和学术研究。社团的成员多数为文人，受过良好的教育，具有深入研究的能力，不仅重视演奏和教学，还开始总结演奏经验，行文成章，有些院校也开始成立国乐研究会。为了推广国乐，有些社团和研究会还创办音乐刊物，向社会更大范围地推广和普及音乐。至此，琵琶艺术理论初步形成。

1919 年，北京大学音乐研究会（后改名为"音乐练习所"）成立，并创建了《音乐杂志》，先后聘请王露、刘天华为国乐导师。他们不仅教授琵琶，还在《音乐杂志》上发表多篇文章：王露发表 16 篇文章，在被连续刊登的《玉鹤轩琵琶谱》中，不仅有乐谱、乐器改良、演奏指法以及练习方法等内容，还有关于琵琶演奏的系统性的理论总结，还包括其音乐思想的相关研究。

刘天华在《音乐杂志》发表 14 篇[①]文章，内容不仅包括他新

① 刘天华的 14 篇文章分别是《曲曲调配和声法初步（二续）》《光明行（附歌谱）》《病中吟（二胡独奏，正宫调）》《卿云歌古琴谱（附译谱琐言）(附表)》《虚籁》《除夜小唱（二胡独奏谱，小工调)(歌谱)》《闲居吟（二胡独奏谱，小工调)(附歌谱)》《曲调配和声法初步（三续)(附歌谱)》《向本社执行委员会提出举办夏令音乐学校的意见》《曲调配和声法初步（一续)(附歌谱)》《曲调配和声法初步（附歌谱)》《代程君朱溪答胡君瓠芦函（附图)》《改进操（附歌谱)》《月夜（二胡独奏谱，小工调)(歌谱)》。

图 3-35　朱英的琵琶演奏

创作的琵琶和二胡作品，还包括和声技法和教育改革等方面的内容。

1930 年 4 月和 7 月，朱英（图 3-35）在"国立音乐专科学校"的校刊《乐艺》上发表《整理国乐须从改良曲谱着手》《对于整理国乐之零碎商榷》两篇论文（图 3-36）。为了能使国乐的理论研究持续开展，1941 年，上海国乐研究会成立，孙裕德被推举为会长，也促进了琵琶理论的进一步研究。

图 3-36　朱英在《乐艺》上发表的论文（1930 年）

除了刊登的理论文章，琵琶教学过程中教师使用的教材（这里指乐谱和练习曲）等也是理论研究的结晶，书面的教材可以协助学生学习，以达到理想的教学目标。近代的琵琶乐谱如雨后春笋，不断涌现。除了乐谱，20世纪初，琵琶练习曲也开始出现。

　　刘天华先后创作了15首琵琶练习曲，1933年刊登在《刘天华先生纪念册》①中，这是琵琶史上第一套琵琶练习曲（图3-37），开创了先例，使得琵琶教学改变了传统"以曲代功"的教学思路，遵循了循序渐进的教学规律，从而走上琵琶教学科学化、专业化的道路。1944年，刘天华的弟子曹安和编写了《时薰室琵琶指径》教材（图3-38），书中编写了十多首练习曲，进一步践行了琵琶科学化、规范化的教学理念，为琵琶专业的发展奠定了良好的基础。

图 3-37　刘天华创作的琵琶练习曲

①《刘天华先生纪念册》是刘复（刘半农）为了纪念已故的弟弟刘天华而发行的刊物。这本书主要收录刘天华的肖像、手稿及遗物等照片，也有刘复等为纪念刘天华而写的文章，还收录了刘天华创作的大量民族乐器乐谱。

图 3-38　曹安和编写的《时薰室琵琶指径》

（四）近代创作乐曲的出现

随着新的记谱方式的产生和简谱印刷出版的普及，民国时期开始出现很多新的琵琶创作曲目。这些乐曲有的是根据传统乐曲改编的，也有新创作的。作曲家多为琵琶演奏家和民间艺人，其中最具代表性的人物是汪昱庭、王露、朱英、华彦钧（阿炳）、刘天华等。他们开始对传统乐曲进行改编，创编新的琵琶曲。接受过西方音乐教育的朱英、刘天华等，不仅使用五线谱记谱，还用西方的作曲技法创作了很多琵琶新曲。

1. 汪昱庭的改编曲

汪昱庭（1872—1951 年），名敏，字昱庭，号子夷，安徽休宁人，自幼喜爱音乐，在家乡时已能吹奏笛箫，早年经商，1900 年在上海向邻居王惠生学琵琶，之后师从李芳园、倪清泉、陈子敬、殷纪平等名家，融汇各派之长，逐渐形成自己独特的风格，成为近现代重要的琵琶流派——汪派的创始人。

在乐曲方面，汪昱庭也不拘泥于传统演奏法，对古谱精心修改、删繁就简、突出重点，使之更为精练，如把《李氏谱》的十段《阳春古曲》改编为七段，又把其中母曲的《老六板》合尾改为合头，加强了循环的结构功能，使全曲结构紧凑、焕然一新。该曲被后人称为《阳春白雪》（《小阳春》），普遍流传。《阳春古曲》与《阳春白雪》对比如表 3-3 所示。

表 3-3　《阳春古曲》与《阳春白雪》对比图

李氏谱《阳春古曲》的乐段构成	汪氏谱《阳春白雪》的乐段构成
1.【春景阳和】	
2.【锦园小憩】	
3.【遍地开花】	1.【独占鳌头】
4.【独占鳌头】	2.【风摆荷花】
5.【风摆荷花】	3.【一轮明月】
6.【玉版参禅】	4.【玉版参禅】
7.【道院琴声】	5.【铁策板声】
8.【一轮明月】	6.【道院琴声】
9.【东皋鸣鹤】	7.【东皋鸣鹤】
10.【铁策板声】	

汪昱庭把锣鼓套曲《灯月交辉》改编为《寿亭侯》与《跨海东征》两首琵琶曲，成为汪派的特有曲目。他对《浔阳琵琶》进行了删减润色，使乐曲更显质朴，现在蜚声中外的民族管弦乐曲《春江花月夜》最初就是以他的版本为基础改编的。他对《十面埋伏》进行提炼，创造了"凤点头""哆罗子"等汪派特有指法，成为流传最广的版本。

2. 王露的创作曲

王露（1878—1921 年）（图 3-39），字心葵，山东诸城人，清

图 3-39　王露

末民初的古琴家和琵琶演奏家。他继承了北派琵琶的传统，是当时北派琵琶的代表人物，因他是诸城人，所以也叫诸城派。他曾在北京大学音乐传习所任教，并在该校《音乐杂志》上分期发表了由他编订的《玉鹤轩琵琶谱》。

《玉鹤轩琵琶谱》中的大曲均来自《华氏谱》，还有来自《瀛洲古调》中的《蜻蜓点水》等小曲，另有少量山东风格的乐曲，这部分乐曲具有纯粹的北方风格。他将《长门怨》《玉楼春晓》等古琴曲改成琵琶独奏曲，他创作的新曲有《留东秋感》《放鹤》《乘风破浪》等 8 首。可惜的是，1921 年王露不幸中年过世，他的著作未能全部发表。

图 3-40　朱英

3. 朱英的创作曲

朱英（1889—1954 年）（图 3-40），字荇青，号杏卿，浙江平湖人，童年就读于李芳园家族开办的私塾；1905 年起随李芳园的大弟子吴柏君学习，后直接师从李芳园学习琵琶；1914 年到北京工作，业余仍研习琵琶及音律理论；1922 年曾在华盛顿的外交场合为来宾表演，虽非正式演出，但也是我国近现代走出国门演奏琵琶的第一人。[1]

① 中国民族管弦乐学会. 华乐大典·琵琶卷 [M]. 上海：上海音乐出版社，2016：396.

1927 年，朱英被上海"国立音乐院"聘为国乐讲师兼国乐队教练，后担任教授与训育主任。1934 年，俄籍钢琴家齐尔品来校听朱英的琵琶演奏。1944 年，朱英回归故里，1946 年在湖北师范学院艺术系任教。20 世纪 50 年代，朱英被中央音乐学院民族音乐研究所聘为特约演奏员。[①]朱英对音乐理论、乐曲创作颇有研究，创作了《秋宫怨》(图 3-41)、《哀水灾》《难忘曲》等 18 首琵琶曲。

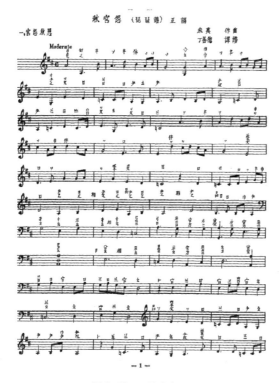

图 3-41 《秋宫怨》

① 中国民族管弦乐学会.华乐大典·琵琶卷 [M].上海：上海音乐出版社，2016：396.

4.华彦钧的创作曲

图 3-42　华彦钧

华彦钧（1893—1950 年）（图 3-42），艺名"阿炳"，江苏无锡人。父亲华清和是无锡洞虚宫道观偏殿雷尊殿的当家道长，精通律吕，擅长演奏多种民族乐器，尤以琵琶著称。阿炳从小受父亲影响，酷爱音乐，在父亲的指导下刻苦学习，在当小道童时就已掌握了笛子、琵琶、二胡等乐器的演奏方法。青年时期，他的演奏技艺日趋成熟。[①]为了开阔视野，他经常前往崇安寺大众游乐场，向江湖艺人们学习滩簧、京剧、评弹等地方曲艺、戏曲音乐。

1923 年前后，阿炳的父亲病逝，他当上了雷尊殿的当家道长，但不满两年，由于染上性病而导致双目失明。后来雷尊殿香火渐稀，道士星散，阿炳被迫以卖艺为生。[②]他每天午后设场于崇安寺三万昌茶馆前的空地上，夜晚在城内边走边拉胡琴，到邻近车站的大洋桥畔的茶坊、酒肆、旅馆卖艺。这种坎坷的生活为他日后的演奏和创作提供了坚实而丰富的基础。他创作的琵琶曲有《大浪淘沙》《昭君出塞》（图 3-43 ）、《龙船》。

1950 年，杨荫浏和曹安和等知名专家前往无锡民间进行音乐采风，并对阿炳的琵琶演奏进行了录音，曹安和根据阿炳当时的

<hr>

①② 中国民族管弦乐学会.华乐大典·琵琶卷 [M].上海：上海音乐出版社，2016：396.

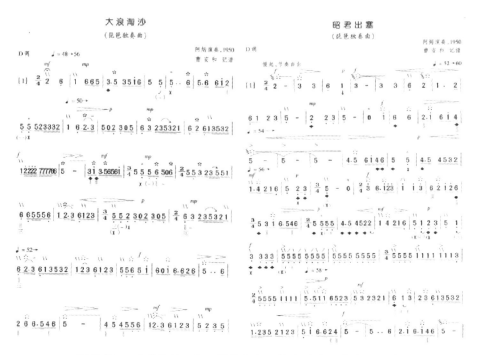

图 3-43 《大浪淘沙》和《昭君出塞》（阿炳演奏，曹安和记谱）

演奏进行了记谱，才使得这三首经典琵琶曲得以保存至今。

5. 刘天华的创作曲

刘天华（1895—1932 年）（图 3-44），从小在家庭的影响下，受到新思想的熏陶，是五四时期成绩卓著的民族音乐家。刘天华逝世时年仅37 岁，虽然一生短暂，但他一直致力于民族事业的发展，为我国民族音乐的研究、创作和教学作出了杰出的贡献。刘天华不仅是著名二胡

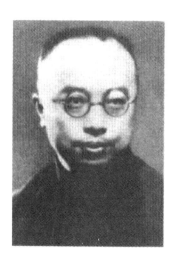

图 3-44 刘天华

演奏家、教育家，他在琵琶艺术上也造诣深厚。他在世时曾在南京向崇明派琵琶大师沈肇州学习琵琶。[①]

刘天华创作了《歌舞引》《虚籁》《改进操》3 首琵琶曲与 15 首琵琶练习曲。他改编演奏的崇明派琵琶名曲《飞花点翠》于 1928 年在高亭唱片公司录制，现已成为传统乐曲中的精品之一。另外，他还改编了一首合奏曲，遗憾的是，刘天华生前未能完成《佛曲谱》《安次县吵子会乐谱》的唱作和其他写作与翻译文章等工作。

刘天华把自己学到的西洋作曲理论、作曲法等方面的知识运用到琵琶曲创作中。他创作的琵琶曲《歌舞引》《改进操》（图 3-45）、《虚籁》（图 3-46）借鉴了西洋作曲法及其创作技巧，同时也借鉴了古琴的演奏技法，丰富了乐曲的表现力。他以崭新的创

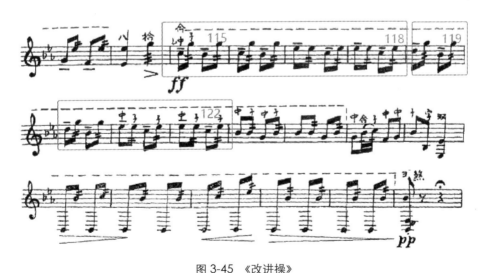

图 3-45 《改进操》

① 刘北茂，育辉. 刘天华致力改革民族乐器始末 [J]. 音乐学习与研究，1997（1）.

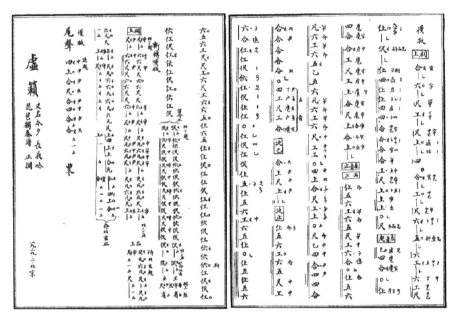

图 3-46 《虚籁》

作思想、创作手法为琵琶曲创作开辟了一条前所未有的新路，使后来者承其端绪，继续走出了一条新的、广阔的创作道路。不仅如此，刘天华还为琵琶训练专门编写了一套练习曲。应该说，这是琵琶史上第一套练习曲。民国时期新创作的琵琶曲如表3-4所示。

表 3-4 民国时期新创作琵琶乐曲表

作曲家	曲目数	曲　　名	时　　　间
汪昱庭	4首	《阳春白雪》（改编曲）	不详
		《寿亭侯》（改编曲）	
		《跨海东征》（改编曲）	
		《春江花月夜》（改编曲）	

作曲家	曲目数	曲　名	时　间
王露	8首	《秋塞吟》	不详，1920年乐曲目录发表于《玉鹤轩琵琶》，乐谱有待考究
		《浔阳秋月》	
		《潇湘夜雨》	
		《留东秋感》	
		《暗香疏影》	
		《放鹤》	
		《乘风破浪》	
		《孤猿啸月》	
朱英	18首（独奏曲13首，合奏曲5首）	《秋宫怨》	1922年
		《长恨曲》	1926年
		《长相思》	1928年
		《离别》	1928年4月
		《当仁不让》	1928年冬
		《五三纪念》	1928年5月
		《哀水灾》	1931年
		《难忘曲》	1931年9月
		《秋意》	1934年
		《天下欢》	不详
		《求应曲》	不详
		《淞沪血战》（原名《最后胜利》）	1932年
		《蝶花舞》	不详
		《枫桥夜泊》（合奏）	1929年11月
		《旋转曲》（合奏）	1933年5月
		《同声曲》（合奏）	1935年1月
		《层峦叠嶂》（合奏）	1935年
		《海上之夜》（合奏）	不详
华彦钧（阿炳）	3首	《大浪淘沙》	创作时间不详，采谱时间1950年
		《昭君出塞》	
		《龙船》	

作曲家	曲目数	曲　　名	时　　间
刘天华	3 首	《歌舞引》	1927 年
		《改进操》	1927 年
		《虚籁》	1929 年

四、小结

民国时期的琵琶艺术继承和发展了清代的琵琶艺术。清代的南、北流派在民国时期走向两个极端：南派繁荣，北派渐衰。近代琵琶流派形成了以江南地区为依托的无锡派、平湖派、浦东派、崇明派、上海派（汪派）五大流派。这五大流派具有各自的演奏特色，确保了各自流派的典型演奏乐曲。此外，不同流派还独立制作乐谱，培养了一大批传承人。

这一时期，演奏姿势仍保留清代坐式演奏姿势。另外，很多清代琵琶工尺谱被编成简谱和五线谱，其中具有代表性的乐谱是《雅音集（琵琶谱）》《梅弇琵琶谱》《文板十二曲》。

在演奏方法上，以汪昱庭为代表的汪派对轮指进行了改进，特别是出现了"龙眼""凤眼"手型和"上出轮"等演奏方法。通过对琵琶演奏方法的系统创新，演奏家的演奏水平也得到了很大的提高。

民国时期出现了许多新的演奏团体，但演奏家们演奏琵琶、介绍琵琶的舞台却寥寥无几。虽然也有像卫仲乐那样为传播琵琶艺术而前往海外演出的演奏家，但仍力不从心。反而是在民间，琵琶音乐不断发展，琵琶舞台开始扩张。其起点是琵琶的改良。

受过先进教育的演奏家引入十二平均律，推动了琵琶改良。虽然没有全面普及，但六相十八品琵琶的出现，大规模论证了琵琶改良的理论。经过不断尝试，早在民国时期，琵琶就已接近现代改良琵琶。

民国时期的琵琶乐谱以工尺谱、简谱、五线谱三种形式记谱。1929年，杨荫浏在《雅音集（琵琶谱）》中首次使用简谱记录琵琶乐曲。自此，简谱成为最重要的琵琶记谱方式，这种方式延续至今。简谱用"1、2、3……"等数字书写，取代了工尺谱中的"工、上、四……"等汉字，使用起来更加方便。而且简谱还使用了"×、××……"等符号记录音的长度，比工尺谱的"板眼"表现得更准确。对比乐谱，简谱也能节省更多空间。传统的琵琶曲强调旋律，而简谱则更符合旋律走向这一规律，横向记录可以更好地表现琵琶旋律。

在乐器改良与演奏技术改进的基础上，汪昱庭、王露、朱英、华彦钧、刘天华等音乐家开始对传统乐曲进行改编，创作新的琵琶曲。接受过西方音乐教育的朱英、刘天华等人运用五线谱和西方的作曲技法创作了许多琵琶新曲。以《改进操》为例，刘天华在创作琵琶乐曲时，尝试增加了和弦和多声部。他的作品开创了琵琶音乐近代新创作方式的范例，提高了琵琶音乐的创作水平和演奏水平，迈出了琵琶乐曲近代化的第一步。

通过教育机构开展琵琶教育，为琵琶的发展和近代化奠定了基础。随着全国性教育机构的发展，琵琶成为高等院校的课程之一，琵琶传承人成为高等院校的专职琵琶教师，为培养琵琶人

才、发展琵琶艺术不断努力。他们不仅演奏基础扎实，而且大多文化素养较高，能够根据多年的演奏经验和教学经验编写教材、撰写文章，并通过报刊出版进行琵琶艺术的学术研究。

近代是中国历史上最黑暗的时期，政局动荡，经济低迷，民众生活苦不堪言。尽管如此，由于有众多流派的传承人在琵琶传承中走在前列，才使得琵琶艺术在继承和转型中得以发展。

第四部分

结　论

本书对清代和民国时期琵琶形制、音乐使用、演奏方法、演奏乐谱、流派等的发展进行了探讨。为此，作者查阅了清代古文献中关于宫廷和民间琵琶的记载，以及民国时期的报纸、杂志等文献。

本书第二部分确认了清代出现的琵琶民间化趋势。清代以前，琵琶形态多样，清代的宫廷琵琶分为两种：庆隆舞乐琵琶和安南国乐丐弹琵琶。安南国乐丐弹琵琶比庆隆舞乐琵琶短 4cm，品也少 3 个。这一时期的琵琶是竖着演奏的，而且琵琶演奏时不用拨片，用手指演奏。清代宫廷音乐中琵琶编排的音乐包括祭祀音乐、宴飨乐、卤簿乐等雅乐和散乐百戏、清音十番、西洋音乐等俗乐。宴飨乐中除了演奏安南国乐时使用安南国乐丐弹琵琶外，其他雅乐都使用庆隆舞乐琵琶。演奏宫廷俗乐时主要采用民间的音乐，乐师们使用的琵琶是民间琵琶，其形态接近于安南国乐丐弹琵琶。宫廷琵琶乐谱数量很少，没有琵琶独奏曲的乐谱流传。但在宫中，雅乐和俗乐都会使用琵琶，所以很明显是将琵琶用于宫廷合奏音乐中。

与宫廷琵琶相比，清代民间琵琶的发展更加繁荣。首先，琵琶形制固定，以四相十品琵琶为主。由于民间的音乐产业蓬勃发展，不仅上流社会人士和文人墨客可以欣赏琵琶，在普通大众喜欢去的城市茶馆或剧场中也可以欣赏到琵琶音乐。琵琶的演奏方法从拨片到手指的变化，使琵琶能够为复杂音乐进行伴奏。这一时期，琵琶被用于民间音乐及说唱、戏曲、器乐合奏中，并且琵琶独奏形式盛行，受到不同阶层的喜爱，还登上了外国的演奏

舞台。

清代琵琶文化最大的特点是流派的确立。当时的琵琶流派分为南派和北派，各自保留着不同的演奏特点，有不同的传承人。各流派根据自己的演奏特点编撰了琵琶谱，曲谱按工尺谱刊印。清代的琵琶独奏艺术达到了前所未有的高度，民间琵琶的成长和发展直接影响到民国时期琵琶的发展。

本书第三部分（将民国时期琵琶的发展主要分为清代琵琶传统的继承与嬗变、琵琶艺术的近代化革新两个方面，对其分别进行了考察。民国时期的琵琶艺术是在继承清代琵琶流派的基础上发展起来的。南派不断延伸和发展，形成了以浙江、江苏、上海为中心的"江南五派"——无锡派、平湖派、浦东派、崇明派和上海派（汪派）。与此相反的是，北派逐渐走向衰落。各流派编撰了各具流派特色的乐谱，以工尺谱记谱，以手抄本和刊印谱两种方式编撰。江南五派中涌现出了卫仲乐、朱英等著名琵琶演奏家。他们不仅在国内颇有名气，还在国际舞台上崭露锋芒。

从 17 世纪开始，琵琶流派的传承谱系开始被文献记载，但到 20 世纪中叶，流派的概念逐渐弱化，中华人民共和国成立后又受音乐教育体制的影响，逐渐形成了琵琶"学院派"。

与此同时，琵琶艺术也开始进行近代化革新。1919 年五四运动后，西方音乐传入中国，对中国的民族音乐产生了影响。接受过西方音乐教育的王露、刘天华等音乐家开始对琵琶进行改良。20 世纪 20 至 30 年代，刘天华和杨荫浏制作了六相十八品琵琶，

可以自由换调，弹奏 12 音的平均律。此外，杨荫浏的《雅音集（琵琶谱）》（1929 年）首次使用简谱记录琵琶曲，与曹安和一起出版的《文板十二曲》（1942 年）使用五线谱记录乐曲。

不仅如此，受过西方音乐教育的音乐家们还运用西方音乐创作技法创作出了许多琵琶乐曲。中国著名作曲家包括汪昱庭、王露、朱英、华彦钧、刘天华等，为推动琵琶近代教育事业的发展作出了很大贡献。沈肇州、刘天华、朱英等进入专业音乐学校开设琵琶课程，成为专职琵琶教师，为近代琵琶教育的发展奠定了基石。

同时，王露、朱英、刘天华、曹安和还做过与琵琶相关的学术研究，留下的文章和著作有王露的《玉鹤轩琵琶谱》（1920 年）、朱英的《整理国乐须从改良曲谱着手》和《对于整理国乐之零碎商榷》（1930 年）、刘天华的琵琶练习曲（1933 年）、曹安和的《时薰室琵琶指径》（1944 年）等。这些文章和著作的问世，开启了琵琶艺术理论研究的先例。

近代琵琶艺术既继承了中国古代琵琶的精髓，又经过改良和发展，造就了新的琵琶音乐文化。清代在继承古代琵琶艺术的基础上，从宫廷琵琶发展到民间琵琶。民国时期，通过继承和发展清代民间的琵琶文化，实现了琵琶的近代化，为现代中国琵琶艺术的走向奠定了基础。

本书所述的近代介于古代与现代之间，是对现代琵琶艺术发展产生决定性影响的时期，在琵琶发展史上意义重大。近代琵琶艺术是经过了宫廷到民间的转换，又以民间琵琶为中心扩散发

展，再历经近代化革新的结果。以历史的角度审视琵琶的发展历程，可以更加宏观地把握琵琶艺术的发展脉络。希望在这种视角下进行的本研究能够对了解和评价目前琵琶艺术的发展有所帮助。

参 考 文 献

● 古籍

[1] 允禄，蒋溥，等.钦定皇朝礼器图式（卷九）[M].扬州：广陵书社，2004.

[2] 允禄，张照，等.律吕正义·后编（第三册）[M].海南：海南出版社，2000.

[3] 杜佑.通典 [M].北京：中华书局，1988.

[4] 沈括.梦溪笔谈 [M].北京：中华书局，1958.

[5] 姚燮.今乐考证 [M].北京：中华书局，1958.

[6] 徐珂.清稗类钞 [M].上海：商务印书馆，1916.

[7] 震钧.天咫偶闻（卷七）[M].北京：北京古籍出版社，1982.

[8] 李斗.扬州画舫录 [M]//《续修四库全书》编委会.续修四库全书.上海：上海古籍出版社，1995.

[9] 赵尔巽，等.清史稿 [M].北京：中华书局，1998.

● 近代报纸和杂志

[1] 本报讯.国乐家卫仲乐由美返国 [N].申报，1940-10-03.

[2] 朱英，丁善德.曲乐：秋宫怨（琵琶谱）[J].乐艺，1931，1（4）：9-14.

[3] 朱英.整理国乐须从改良曲谱着手 [J].乐艺，1930，1（2）：74-76.

[4] 平江.甲申中秋夜登也是茶楼听周君永纲弹琵琶赋此赠之并序 [N].益闻录，1884-08-10.

[5] 王露.玉鹤轩琵琶谱卷一 [J].音乐杂志，1920，1（4）：1-4.

[6] 世炎. 众兴乐乐：上海大同乐会主任卫仲乐赴湘演奏道经汉上与闲云集同人合影 [J]. 戏世界月刊，1936-05-16.

[7] 刘天华. 虚籁 [J]. 音乐杂志，1929，1（7）：4.

[8] 蔡元培. 天华先生之遗物 [N]. 刘天华先生纪念册，1933-04-20.

[9] 志瀛. 琵琶雅集 [N]. 点石斋画报，1890-09-19.

● 专著

[1] 上海民族乐器一厂，上海中国民族乐器博物馆. 图说琵琶 [M]. 上海：上海民族乐器一厂编印，2007.

[2] 韩淑德，张之年. 中国琵琶史稿（增补本）[M]. 上海：上海音乐学院出版社，2010.

[3] 杨荫浏. 中国古代音乐史稿 [M]. 北京：人民音乐出版社，1981.

[4] 杨荫浏. 杨荫浏全集（第7卷）[M]. 南京：江苏文艺出版社，2009.

[5] 韩淑德，张之年. 中国琵琶史稿（修订本）[M]. 上海：上海音乐学院出版社，2013.

[6] 刘东升，袁荃猷. 中国音乐史图鉴 [M]. 北京：人民音乐出版社，2008.

[7] 庄永平. 琵琶手册 [M]. 上海：上海音乐出版社，2001.

[8] 陈泽民. 陈泽民琵琶论文集 [M]. 北京：中央音乐学院出版社，2013.

[9] 万依，黄海涛. 清代宫廷音乐 [M]. 北京：故宫博物院紫禁城出版社，香港：中华书局香港分局，1985.

[10] 张静蔚. 中国近代音乐史料汇编 [M]. 北京：人民音乐出版社，1998.

[11] 汪毓和. 中国近现代音乐史 [M]. 北京：人民音乐出版社，2009.

[12] 陈万鼐.《清史稿·乐志》研究 [M]. 北京：人民出版社，2010.

[13] 樊愉. 琵琶艺术的发展历史及近代琵琶流派简述 [M] // 本社编. 中国琵琶名曲荟萃. 上海：上海音乐出版社，1997.

[14] 温显贵.《清史稿·乐志》研究 [D]. 上海师范大学博士论文，2004.

[15] 高晋.琵琶在中国的形制演变及民族化道路 [D].青岛大学硕士论文，2016.

[16] 孙晓彤.明清时期琵琶音乐转型与融合研究 [D].郑州大学硕士论文，2018.

[17] 王超.庆隆舞及其音乐考释 [D].中央民族大学硕士论文，2016.

[18] 赵瑾.20 世纪初叶江南琵琶传派艺术研究 [D].上海音乐学院硕士论文，2006.

[19] 姚雪.明清以来琵琶右手技法的演变及运用 [D].武汉音乐学院硕士论文，2017.

● 期刊

[1] 韩淑德.琵琶发展史略 [J].音乐探索（四川音乐学院学报），1984（2）.

[2] 万依，黄海涛.清代紫禁城坤宁宫祀神音乐 [J].故宫博物院院刊，1997（4）.

[3] 方振宁.《清代宫廷音乐》出版 [J].音乐艺术，1987（2）.

[4] 吴犇.对《玉鹤轩琵琶谱》的初步研究 [J].交响（西安音乐学院学报），1986（3）.

[5] 赵维平.丝绸之路上的琵琶乐器史 [J].中国音乐学（季刊），2003（4）.

[6] 刘再生.我国琵琶艺术的两个高峰时期 [J].人民音乐，1983（9）.

[7] 程午加.关于江南琵琶流派之我见 [J].南京艺术学院学报（美术与设计版），1983（3）.

[8] 万依.清代宫廷音乐 [J].故宫博物院院刊，1982（2）.

[9] 高澄明.浙派江南丝竹音乐传承与创新的实践 [J].北方音乐，2018（24）.

[10] 袁静芳.中国琵琶艺术——《中国华乐大典·琵琶卷》序 [J].中国音乐学（季刊），2016（2）.

[11] 杨乃济.乾隆朝宫廷西洋乐队 [J].紫禁城，1984（4）.

[12] 姜义夔.刘天华国乐改革对当代民族音乐教育事业的启发 [J]. 黄河之声，2018（3）.

[13] 吴犇.近代琵琶柱位改革的几个问题 [J]. 中国音乐，1990（3）.

[14] 李荣声.失而复声的北派琵琶曲 [J]. 中国音乐学，2015（4）.

[15] 吴慧娟，孙丽伟.20世纪中国琵琶艺术发展概观 [J]. 天津音乐学院学报，2014（4）.

[16] 陈重.琵琶的历史演变及传派简述 [J]. 音乐学习与研究，1990（1）.

[17] 万莉.琵琶历史渊源与流派问题研究综述 [J]. 天津音乐学院学报，2004（2）.

[18] 罗明辉.清代宫廷音乐的政治文化作用 [A] // 第二届国际满学研讨会论文集（下）[C]，1999.

[19] 曹月.略论明清琵琶曲谱及演奏家 [J]. 南京艺术学院学报（音乐与表演版），1995（3）.

[20] 李荣声，李琳.北派琵琶的分支——山东派琵琶艺术 [J]. 齐鲁艺苑，1994（4）.

[21] 金建民.近代琵琶的一代宗师——汪昱庭 [J]. 南京艺术学院学报（音乐与表演版），1989（4）.

[22] 刘吉典.最先用"六相十八品"琵琶作曲的——琵琶作曲家王君仪 [J]. 中国音乐，1987（3）.

[23] 李荣声.《玉鹤轩琵琶谱》的传谱与整理 [J]. 乐府新声（沈阳音乐学院学报），1987（3）.

[24] 张欣.刘天华对近现代琵琶艺术的贡献 [J]. 参花，2021（2下）.

[25] 曹月.贯通中西革故鼎新——刘天华先生对近代琵琶艺术贡献的再认识 [J]. 音乐艺术（上海音乐学院学报），2004（4）.

附 录　人 物 介 绍

1. 汤应曾（约1530—约1588年），江苏邳州人，明末琵琶演奏家，人称"汤琵琶"。

2. 白在湄（生卒年不详），清代通州人，与其子白或如都擅长弹琵琶。

3. 杨廷果（1715—？），又名令贻，江苏无锡人，清代琵琶演奏家。

4. 周永纲（生卒年不详），浙江豪士，清代著名琵琶演奏家，在上海地区享誉一时。

5. 王君锡（1890—1959年），河北（直隶）人，琵琶演奏家、作曲家。

6. 陈牧夫（生卒年不详），浙江人，南派奠基人，与王君锡并称乾隆时期琵琶南北二巨子。

7. 一素子（生卒年不详），著有《一素子琵琶谱》。

8. 鞠士林（1793—1874年），清代中期浦东派琵琶的最早传人，与族弟鞠克家都擅长弹琵琶，同被誉为"琵琶圣手"。

9. 陈子敬（1837—1891年），字宗礼，又名希夷，上海南汇人，师从鞠士林之侄鞠茂堂学习琵琶，所传后人被称为"浦东派"。

10. 华秋苹（1784—1859 年），名文彬，字伯雅，江苏无锡人，主编的《南北二派秘本琵琶谱真传》(简称《华氏谱》) 是我国第一部正式出版的琵琶谱集，对后世琵琶的普及与流传产生了深远影响。

11. 李芳园（1850—1901 年），晚清时期的琵琶演奏家，平湖派琵琶艺术家的代表，于清代光绪二十一年（1895 年）编订出版《南北派大曲琵琶新谱》。

12. 姚燮（1805—1864 年），字梅伯，号复庄，又号大梅山民、上湖生等，浙江宁波人，晚清文学家、画家。

13. 王露（1878—1921 年），字心葵，号雨帆，山东诸城人，杰出的民族音乐理论家、古琴演奏家、琵琶演奏家、"北派"琵琶传人。

14. 刘天华（1895—1932 年），原名刘寿椿，江苏江阴人，中国近代作曲家、演奏家、音乐教育家，清末秀才刘宝珊之子，与诗人刘半农、音乐家刘北茂是兄弟，自幼受到家乡丰富的民间音乐熏陶。

15. 程午加（1902—1985 年），又名午嘉，著名音乐教育家、民族器乐演奏家和民族器乐革新家，对古琴、古筝等民乐演奏无一不精，尤精琵琶。

16. 蔡元培（1868—1940 年），字鹤卿、孑民，号鹤廎，浙江绍兴人，清光绪年间进士，获法国里昂大学、美国纽约大学的文学、法学荣誉博士学位，中国近代民主革命家、思想家、教育家。1917—1927 年任北京大学校长，开"学术"与"自由"

之风。

17. 萧友梅（1884—1940年），广东中山人，作曲家、教育家、音乐理论家，中国首位音乐博士，被誉为"中国现代音乐之父"。1921年，担任北京大学音乐研究会导师；1927年，在蔡元培的支持下创办中国第一所高等音乐学府——"国立音乐院"（上海音乐学院前身），并担任教务主任；1929年，"国立音乐院"更名为"国立音乐专科学校"，萧友梅担任校长。

18. 杨大钧（1913—1987年），著名音乐教育家、琵琶演奏艺术家、作曲家、著名画家、中国音乐学院教授。

19. 杨荫浏（1899—1984年），字亮卿，号二壮，又号清如，音乐教育家，中国民族音乐学的奠基者；自幼酷爱音乐，向近邻道士颖泉学习笛、笙、二胡等民族乐器；12岁起加入无锡"天韵社"，从名曲师吴畹卿学唱昆曲及演奏琵琶、三弦等乐器；中华人民共和国成立后任中央音乐学院研究部研究员、教授，音乐研究所副所长、所长及中国音乐家协会常务理事。

20. 汪昱庭（1872—1951年），名敏，字昱庭，号子夷，安徽休宁人；早年经商，喜爱音乐，初习箫、三弦；清光绪二十六年（1900年），向邻居王惠生学琵琶；后又向浙江派李芳园、殷纪平以、倪清泉、陈子敬学琵琶，集浦东、平湖两派之所长，自成一家；擅长弹奏琵琶文武套曲。

21. 吴畹卿（1847—1927年），名曾祺，字畹卿，江苏无锡人，近代著名昆曲曲师，精通音韵学，善奏琵琶、三弦、笙、笛等乐器，唱曲技艺精湛，曾任"天韵社"社长，梅兰芳、韩世

昌及杨荫浏等均受教其门下。

22. 曹安和（1905--2004 年），江苏无锡人，民族音乐学家，北京古琴研究会研究学者，历任中央音乐学院教授、中国音乐研究所研究员、研究室主任，中国艺术研究院音乐研究所顾问，长期从事中国传统音乐研究和琵琶、昆曲的演奏与教育，是崇明派琵琶演奏家。

23. 詹澄秋（1890—1973 年），字澄秋，号水云子、梅云馆，别号襄阳学人，祖籍湖北襄阳，诸城派传人，曾任山东省文史研究馆馆员，济南古琴研究会创始人之一。

24. 向峻卿（生卒年不详），山东济南人，诸城派传人，曾任曲阜礼乐论习所教员，善抄谱。

25. 李华萱（1895—1965 年），原名李荣寿，山东济南人，曾拜王露为师，曾任职山东师范学院艺术系，擅长古琴弹拨、绘画和西洋音乐。

26. 顾海门（生卒年不详），字石涛，山东临沂人，北大法科毕业，因善弹《渔樵问答》被同学称为"顾渔樵"。

27. 郑觐文（1872—1935 年），字光裕，江苏江阴人，幼年爱好音乐，擅长江南管乐器，后学琵琶、古琴，以古琴见长。

28. 卫仲乐（1908—1997 年），上海人，先后向郑觐文学古琴，向柳尧章学琵琶，并受教于琵琶演奏家汪昱庭，精通笛、箫、二胡、琵琶、古琴等乐器，尤其擅长琵琶，素有"琵琶大王"的美誉。

29. 金祖礼（1906—2000 年），少年时喜爱民族乐器，向民间艺人

学习琵琶、二胡、三弦等乐器，1956 年进入上海音乐学院民乐系，为专任竹笛副教授。

30. 陈天乐（1919—1993 年），上海人，汪派传人，著名琵琶演奏家，熟练掌握多种中外乐器的演奏。

31. 秦鹏章（1919—2002 年），江苏无锡人，音乐指挥家，上海音乐专科学校结业，1932 年加入上海大同乐会学习琵琶，历任大同音乐会指挥、上海音乐专科学校副教授，中华人民共和国成立后历任中央歌舞团、中央民族乐团指挥，中国民族管弦乐学会副会长等职。

32. 李廷松（1906—1976 年），江苏苏州人，曾师从汪昱庭，中华人民共和国成立后被中央音乐学院民族音乐研究所聘为特约演奏员，先后在中央音乐学院、天津音乐学院、沈阳音乐学院等学校任教。

33. 孙裕德（1904—1981 年），上海人，曾师从汪昱庭，擅长演奏多种民族乐器，箫的演奏技艺尤为高超，有"箫王"之誉，历任上海民族乐团第一副团长、中国音乐家民族音乐委员会委员、上海市文学艺术联合会委员、上海市民族音乐委员会副主任等职。

34. 李振家（生卒年不详），二胡演奏家，曾在霄兆国乐团演奏二胡。

35. 俞樾容（生卒年不详），扬琴演奏家，曾在霄兆国乐团演奏扬琴。

36. 苏祖扬（生卒年不详），演奏二胡和琵琶，在李振家去世后接任霄兆国乐团二胡演奏。

37. 朱英（1889—1954 年），字荇青，号杏卿，浙江平湖人，曾

师从李芳园学习琵琶，1927年任教于上海"国立音乐院"，1952年被聘为中央音乐学院民族音乐研究所特约演奏员，创作有《秋宫怨》《长恨曲》等琵琶曲及器乐合奏曲《枫桥夜泊》等。

38. 吴梦飞（1892—1962年），安徽人，平湖派传人，平日善琴棋书画，尤其擅长弹奏琵琶和七弦琴，1952年获得江苏省文艺会演器乐第二名，后被中央音乐学院聘为钢琴演奏员。

39. 张子良（生卒年不详），李方圆父亲李南堂的学生。

40. 沈肇州（1858—1929年），名其昌，字肇州，号绍周，别号聆音散人，江苏南通人，祖籍上海崇明，琵琶大师，近代音乐家，崇明派代表人物，编著《瀛洲古调》。

41. 沈浩初（1889—1953年），上海浦东人，一生以医为业，闲暇时研究古代文学、诗词，浦东派代表人物，师从琵琶名家陈子敬的学生倪清泉学习琵琶，编著《养正轩琵琶谱》。

42. 徐立孙（1897—1969年），名卓，字立孙，号笠僧，江苏南通人，古琴大师，梅庵琴社创始人之一，崇明派代表人物，编著《梅盦琵琶谱》；擅长医学，中华人民共和国成立后被聘为南通医学院附属医院中医科副主任、针灸科主任医师。

43. 华彦钧（1893—1950年），艺名"阿炳"，江苏无锡人，因眼疾双目失明，杰出的民间音乐家，创作琵琶曲《大浪淘沙》《昭君出塞》《龙船》、二胡独奏曲《二泉映月》等。

44. 吴柏君（生卒年不详），平湖派传人，李芳园的大弟子。

45. 王惠生（生卒年不详），上海人，汪昱庭的琵琶启蒙老师。

46. 倪清泉（1869—1927年），又名寅，浦东派琵琶宗师，与弟子

徐大章发起组织鲁汇国乐会，琵琶演奏技巧高超，尤其擅长独奏，为浦东一绝。

47. 樊紫云（生卒年不详），名藻春，字紫云，上海崇明人，崇明派代表人物。樊氏一门都从事文化工作。樊紫云尤善绘画和音乐，在瀛洲古调派琵琶的武曲演奏上技艺更是高超。樊紫云与儿子樊少云、孙子樊伯炎被后人称为音乐界的"樊氏三杰"。

48. 刘质平（1894—1978 年），原名刘毅，字季武，浙江海宁人，音乐艺术家、教育家，艺术大师李叔同的得意弟子之一，上海专科师范学校创始人之一。

49. 丰子恺（1898—1975 年），原名丰润，又名仁、仍，号子觊，浙江嘉兴人，著名书法家、文学家、散文家、翻译家，艺术大师李叔同的得意弟子之一，上海专科师范学校创始人之一。